HOW ARE YOU?

VERY LIKELY YOU ALREADY KNOW THIS,
BUT IN CASE YOU DON'T,
THE NIGHT-SKY WILL BE VERY INTERESTING FOR THE NEXT
WEEK OR TWO

ENJOY THE JOURNEY

A LANGUAGE FROM IMAGES,
THE LANGUAGE OF ART

SEQUENCES

FOCUS
DETAILS
DIFFERENT RELATIONSHIPS

PERCEPTION KEEPS CHANGING

INTERPRETATION
CONTEMPLATION
AWE

INSIGHTS
SURPRISES
JOY

CONSCIOUSNESS EVOLVES

MEXICO CITY, NOVEMBER 11, 2007

SUISPECTUS

TO KNOW WHERE IT WILL GO
LOOK TO THE BEGINNING.
AND SEE BENEATH
REFLECTIONS ON THE SURFACE
INTO THE JOURNEY OF SOUL
WRIT ON THE HARD-DRIVE OF TIME.

BEGUN AS AT ALTAMIRA
THEN WITH THE PICTOGRAPH
THE MAYAN AND EGYPTIAN HEIROGLYPH
THE ASIAN CHARACTER.
AND THEN WITH THE WORD
WHICH GAVE US SOUND.

YET FOR SOME OF US
IT IS THE ICONIC IMAGE
WHICH COMES CLOSEST
TO FULLY EXPRESSING
THE COMPLEX RICHNESS
OF THAT WHICH LIES BENEATH.

SO FIND HERE WITHIN
THIS BOOK OF REMEMBRANCE
SELECTED IMAGES THAT OFFER
AUTOBIOGRAPHICAL GLIMPSES
INTO THAT WHICH UNDERLIES
A LIFE FULLY LIVED

JAMES TURRELL
11·11·07

a los dos
ojos del universo
hijos del cielo
con amor
Claudia
11.11.2008

40 VUELTAS | 40 SPINS

HE CHILD IS BORN WITH A CAPACITY FOR

FEAR BUT WITHOUT SPECIFIC FEARS.

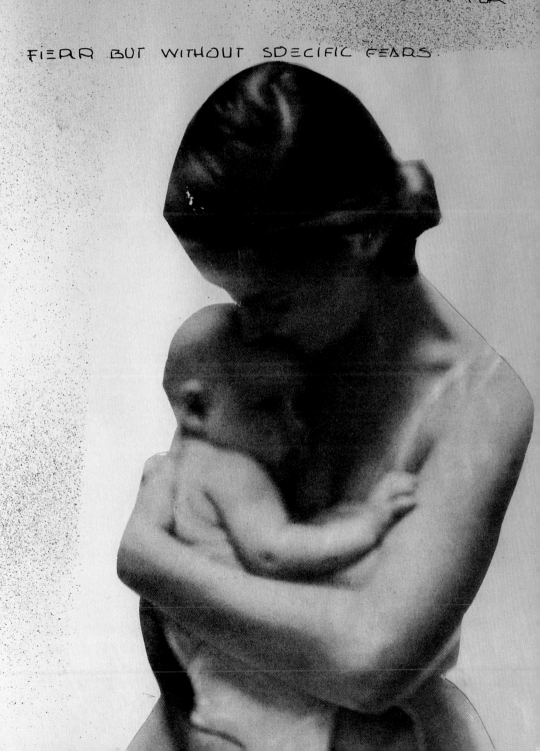

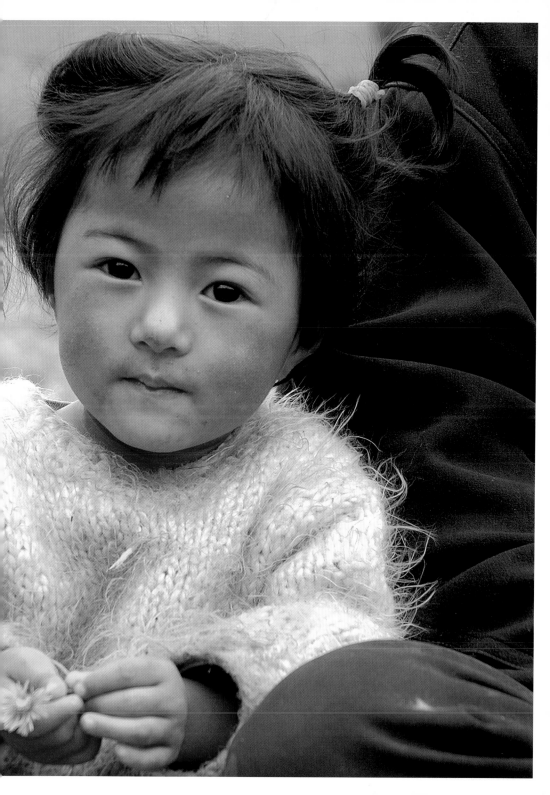

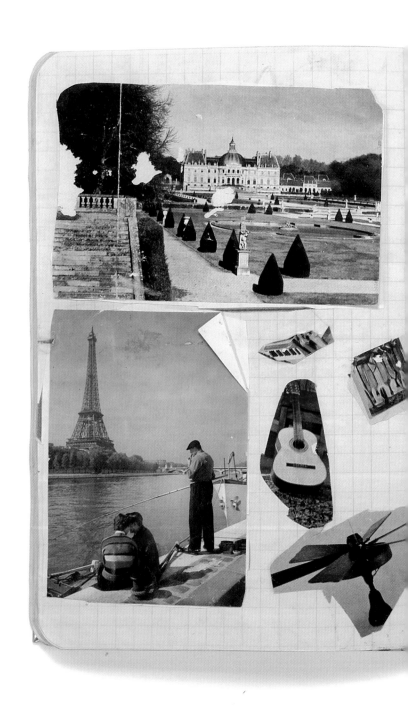

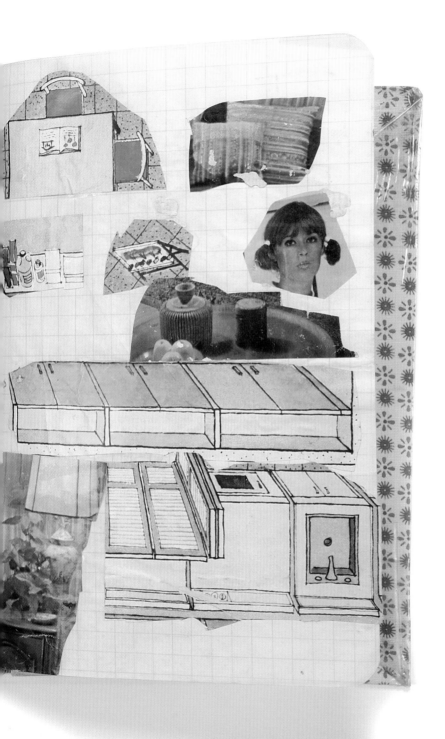

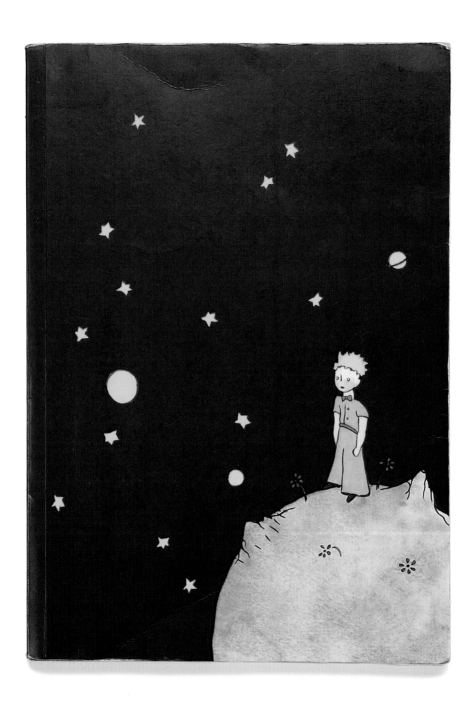

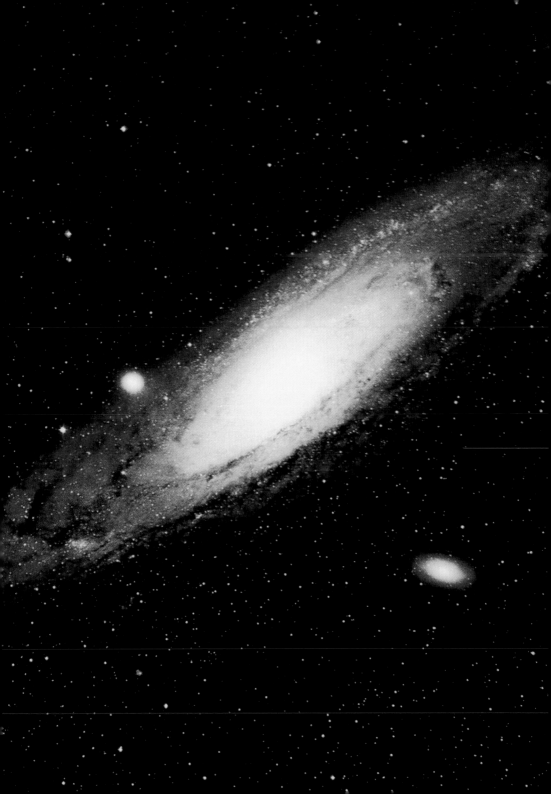

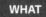

WHAT

ARE WE

MADE
OF?

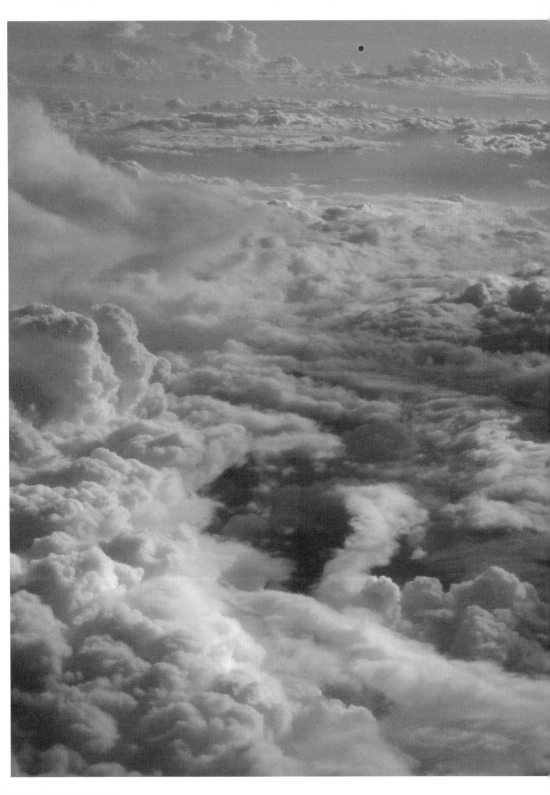

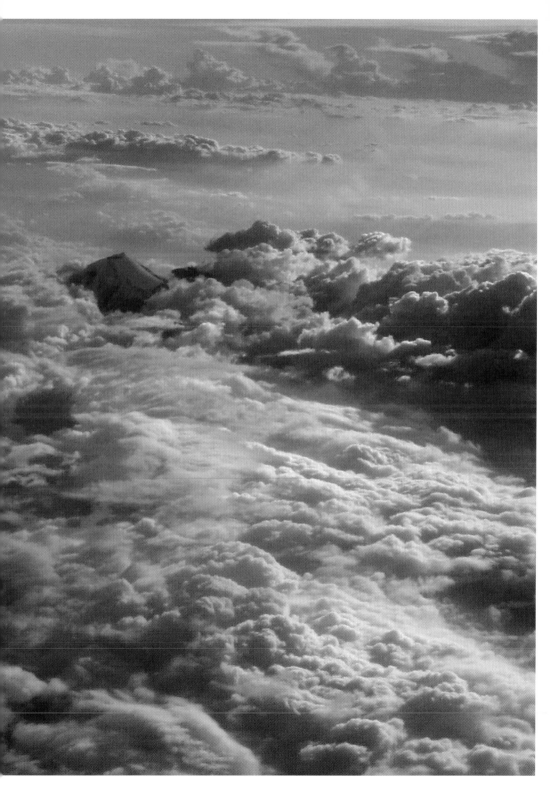

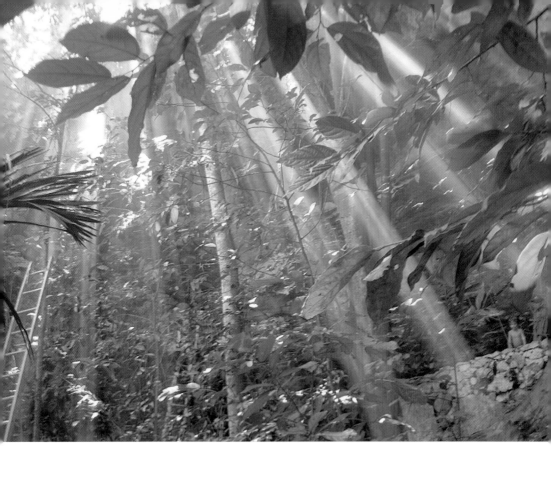

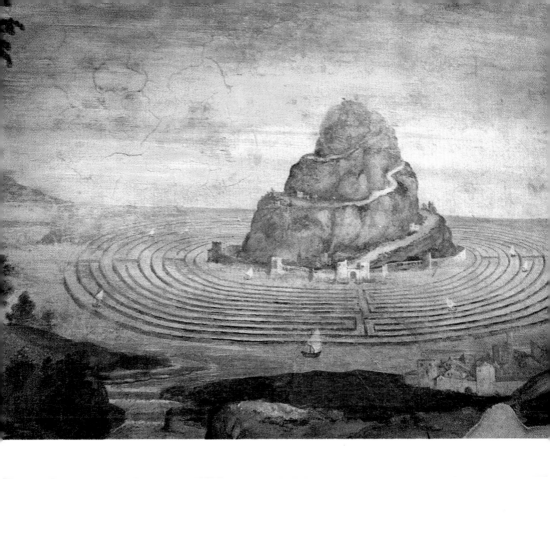

Apageo

FviG

Japón =

Caligrafía

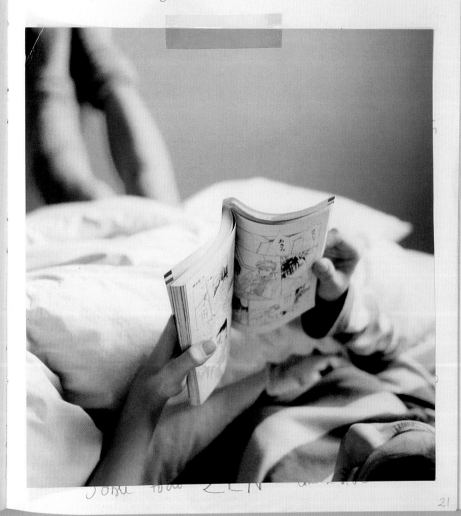

21

FORGOTTEN

IN
SORROW

LOST

IN FEAR OF

HEAVEN
AND
EARTH

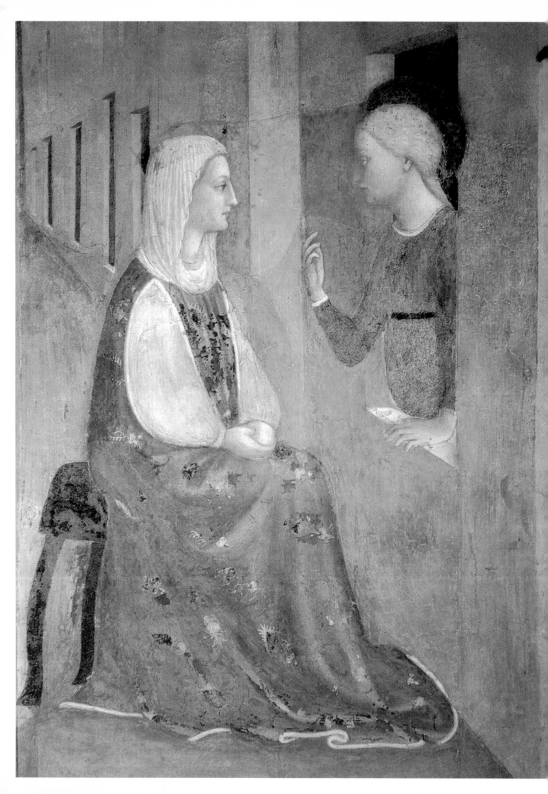

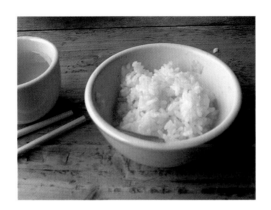

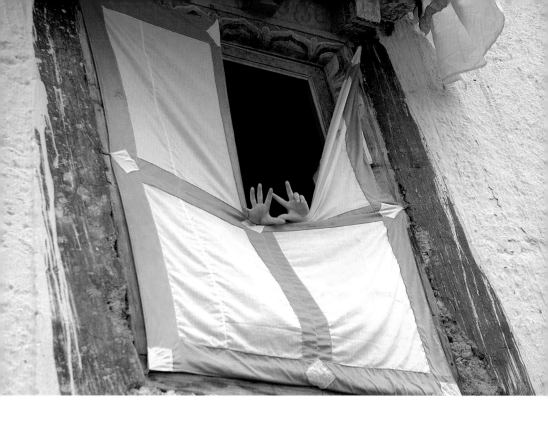

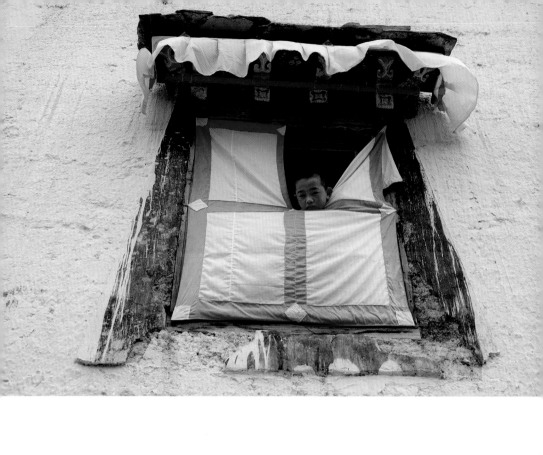

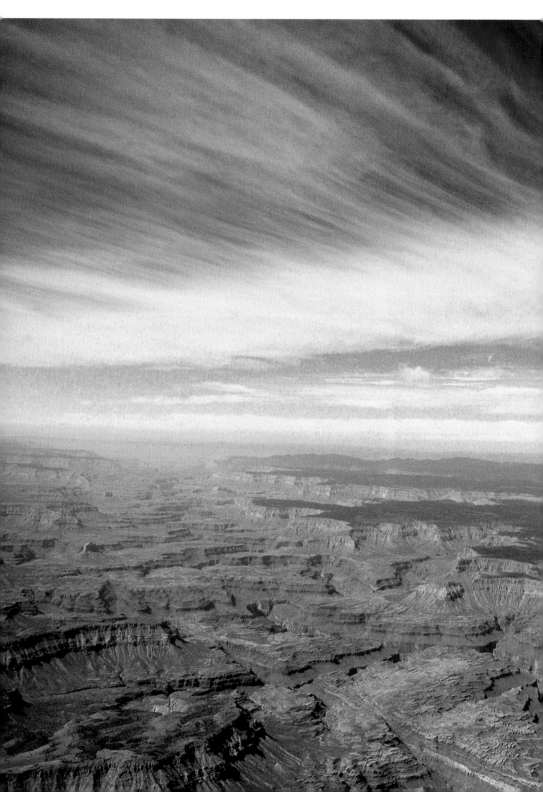

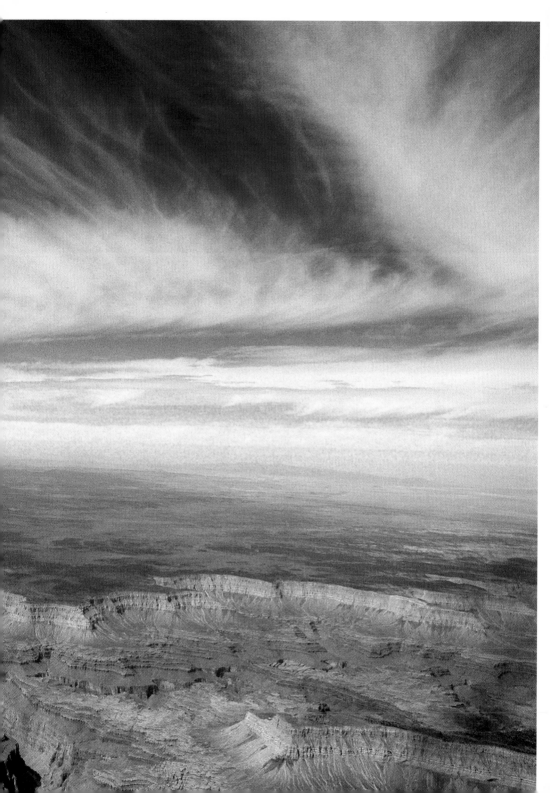

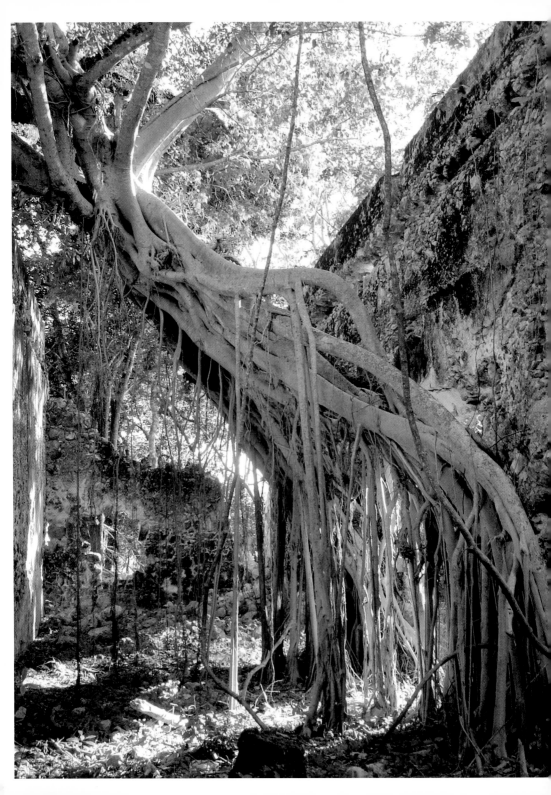

NOURISHING ENCOUNTERS

A
HAND,

AN INSPIRATION

SHIFT THE ROAD

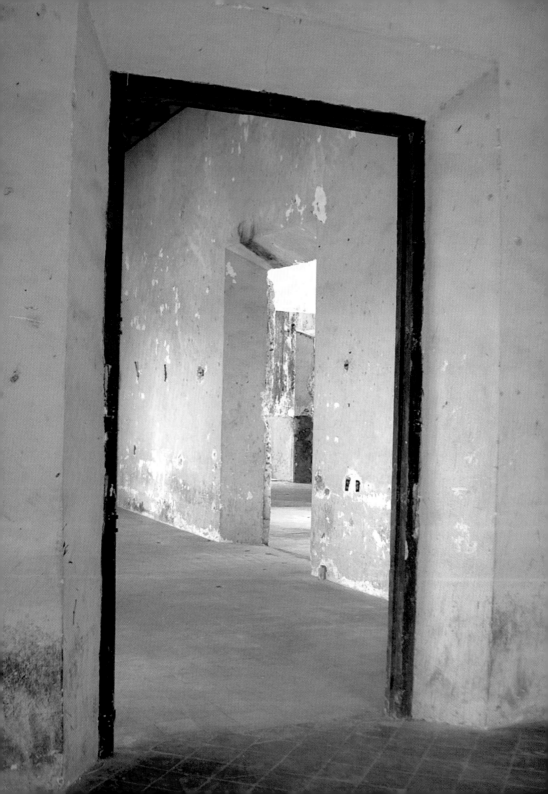

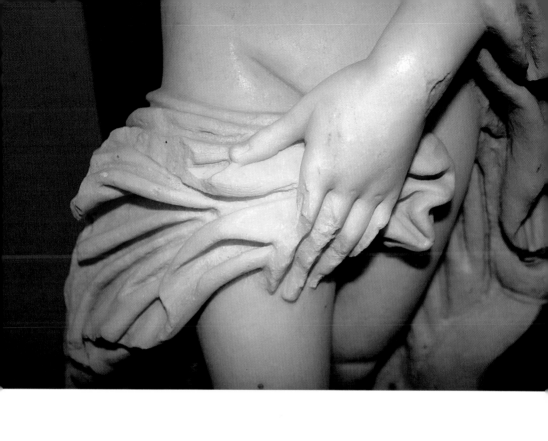

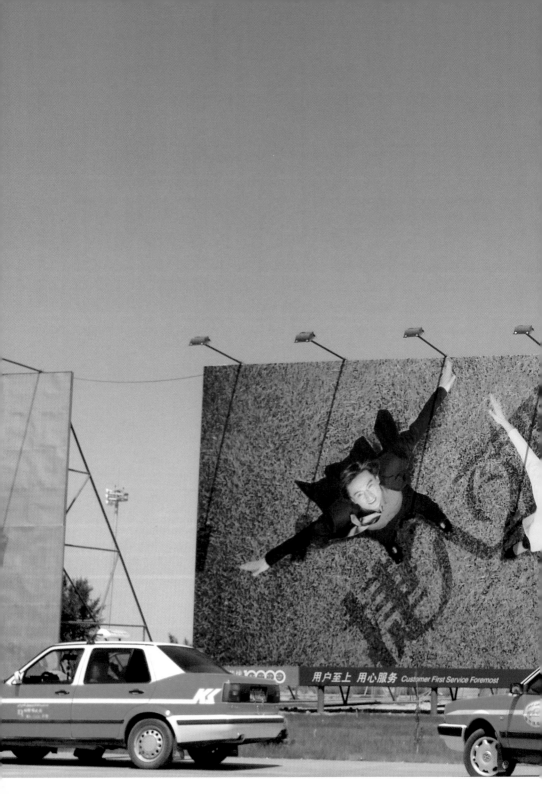

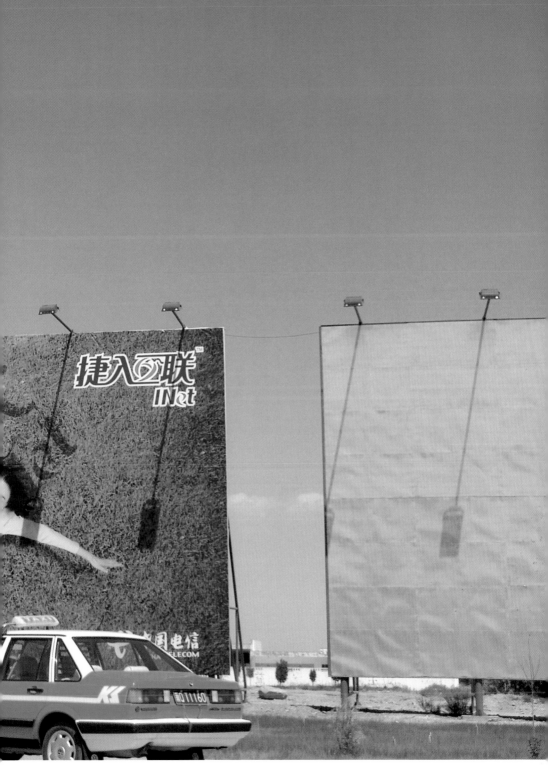

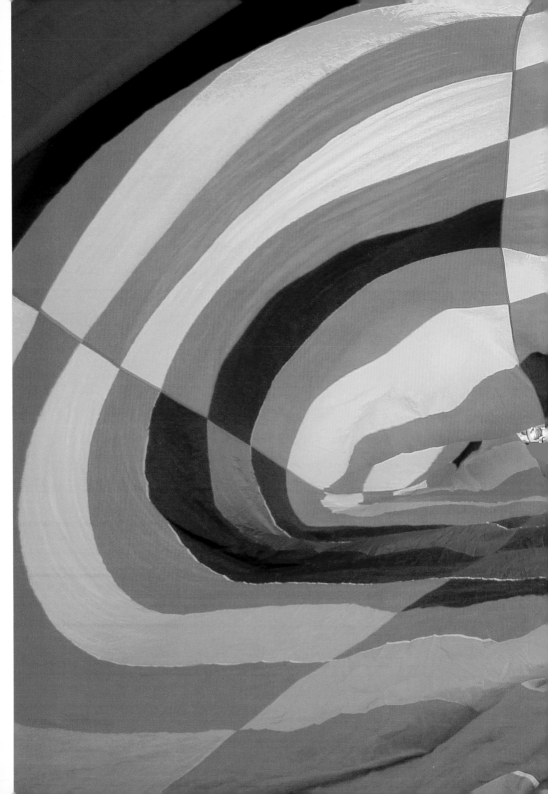

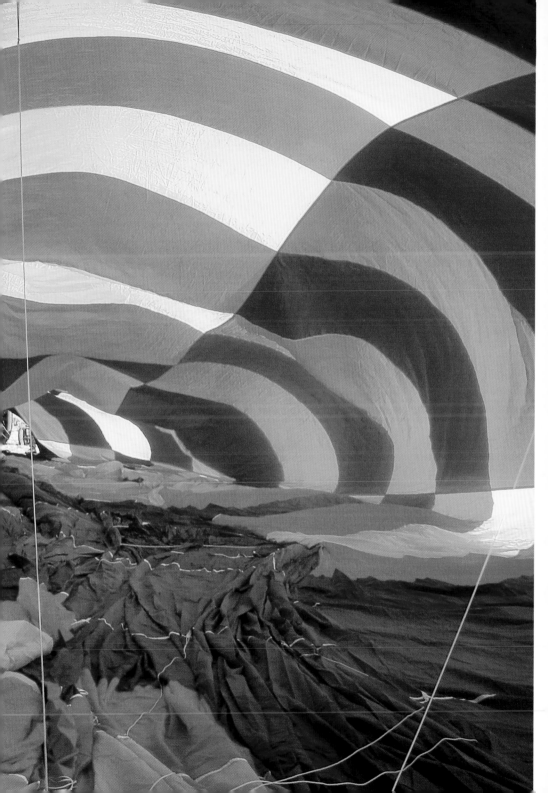

GATES OF
POSSIBILITIES.

DOORWAYS OF JOY.

LET THE
SELF

JOURNEY

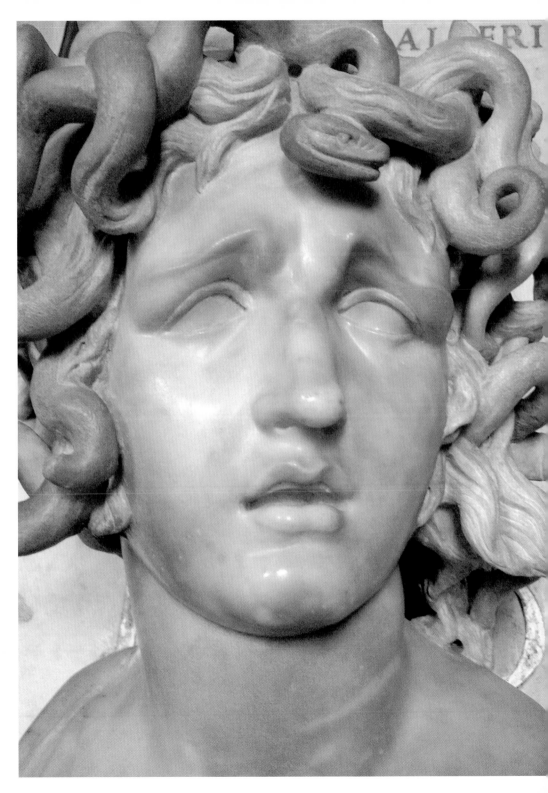

Intersecion

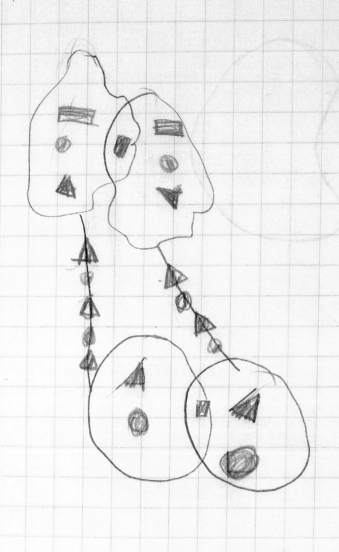

La interacció en donde ambos se modifican positivamente
para mejorar sus relaciones sociales y su entorno

estructurado rígido

Desastre

soluce

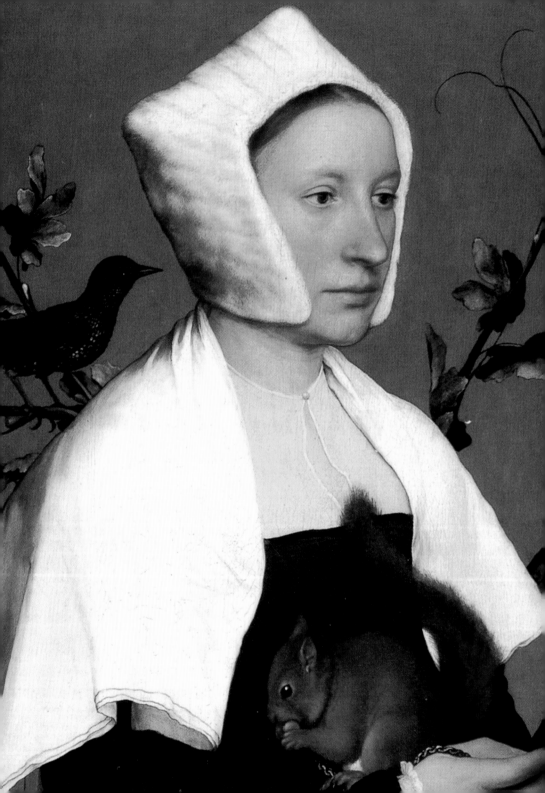

WORDS.

NO
WORDS

NO

OTHER VOICES.

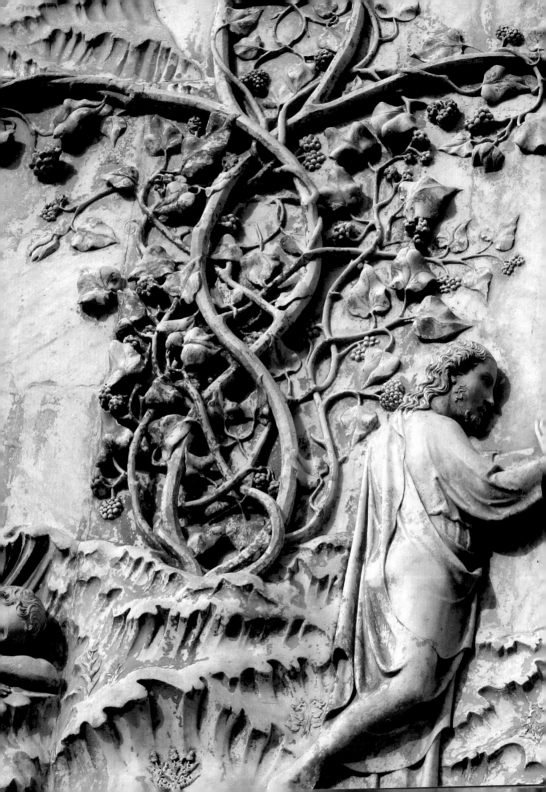

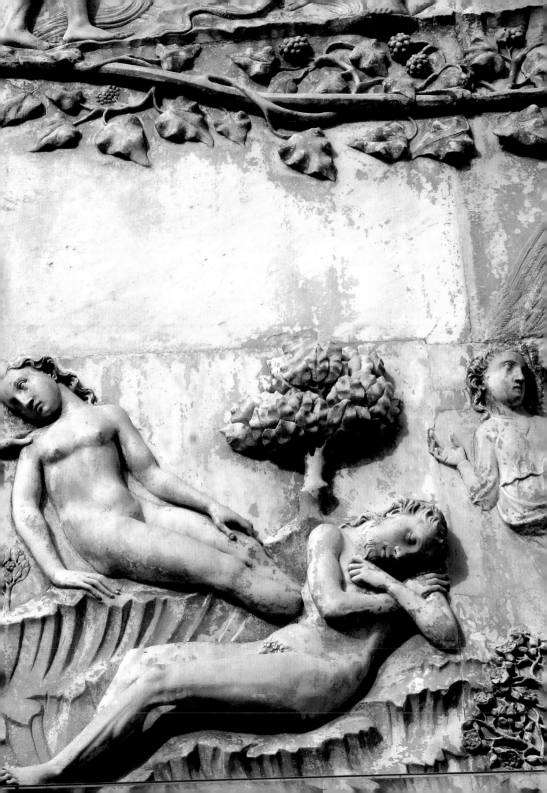

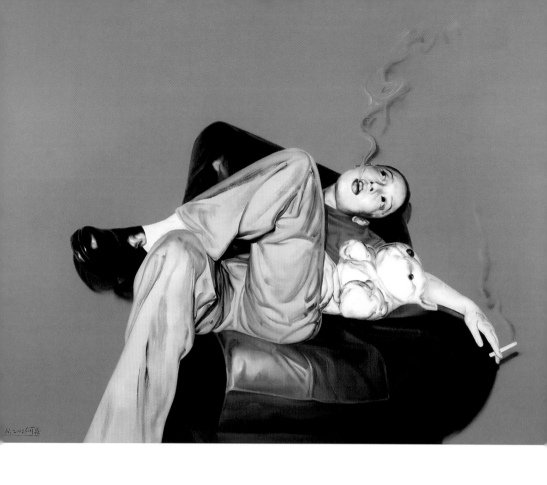

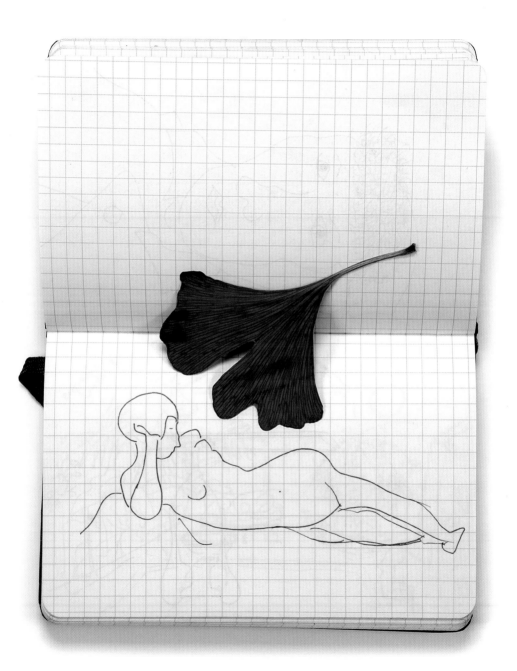

El retrato de Muga

El ~~Solo en~~ Perfil perfecto se reconoc[e]
la belleza [de] la muje[r]

relacionado c/ la tradi[ción]
monetaria greco-roman.

- belleza causa - proporcio[nes]
perfectas.

una mujer que mira por
afuera

Qué es la belleza es
en orden en concordi[a]
donde los elem[entos]
esten en armo[nia]

Combinaci[ón]
de elemento[s]
diversos

y un ojo d[e]
los percib[e]

atributos de la mujer

(bella) = virtud.

cabellos - subtles
rubias q/ el oro y la miel

frente espaciosa -

Larga candida serena,
declinante como su/ arco

ojos.

Los labios marcados
contraste cromatic

cuello - largo su/
marcan q elegente

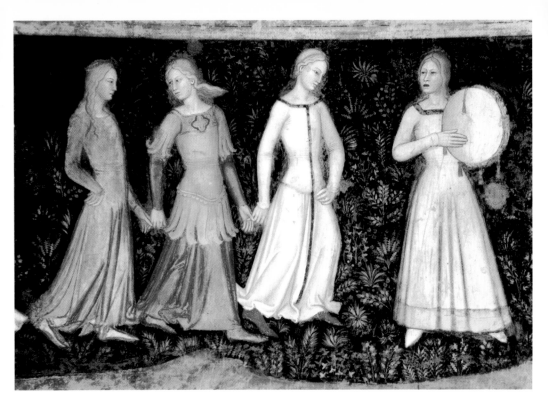

WHAT IF

BEAUTY
WAS NOT VISIBLE,

STRENGTHS
FORGOTTEN.

EXCELLENCE GONE.

LOVE AND
 FEMININITY

LOST?

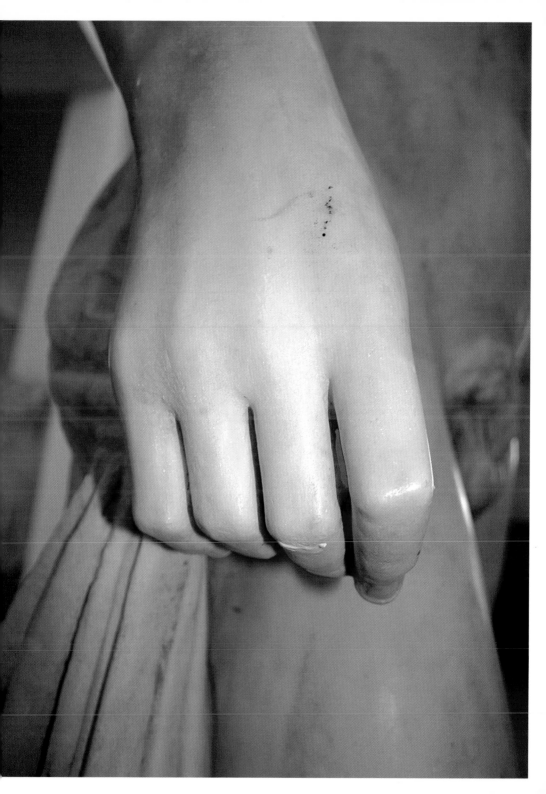

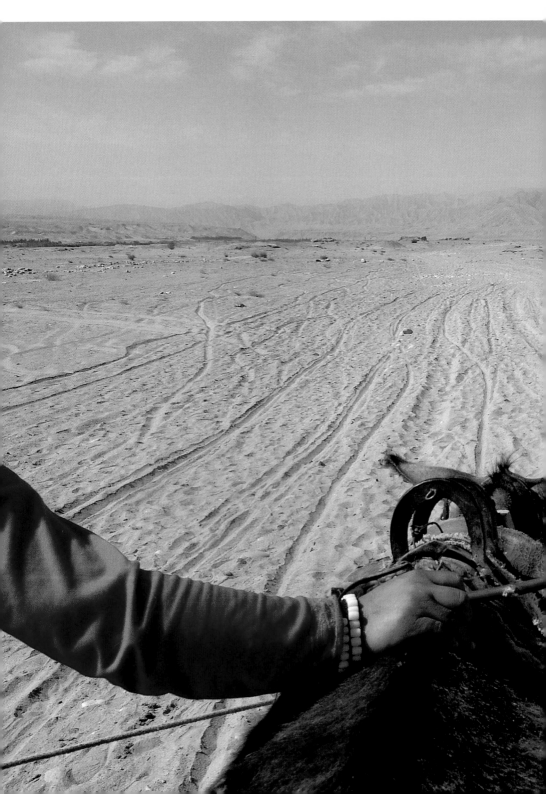

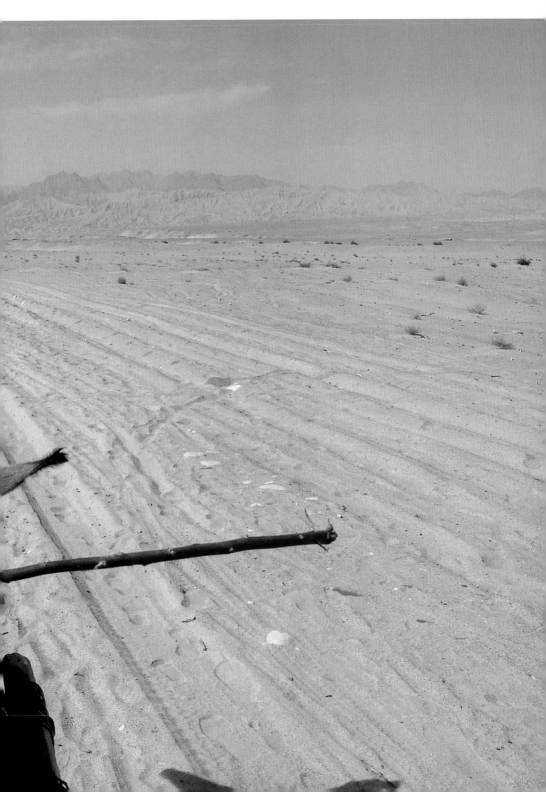

usar es una palabra · relacion amistad
jardín
plantar
En contacto con la tierra

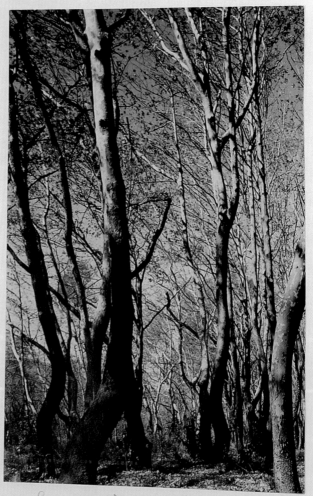

La naturaleza se ha convertido en un bien

consciousness of actions

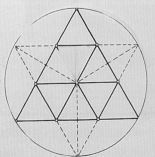

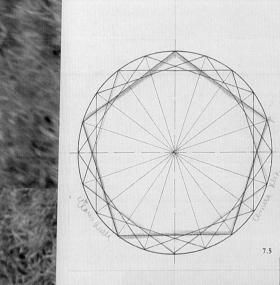

natura
evoluit

claus kull

amita kar

7.5

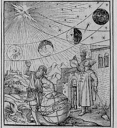

CANONES SVPER

NOTVM INSTRVMENTVM LVMINARIVM, DO-
centes quo pacto per illud inueniantur Solis & Lunæ medij
& veri in oms. lunationes, coniunctiones, oppositiones, cæput
draconis, eclipses, horæ inæquales, & nocturnæ æquales,
ortus solis &occasus, ascendens cæli interuallum, au
reus numerus, &c. Per Sebast. Munsterum.

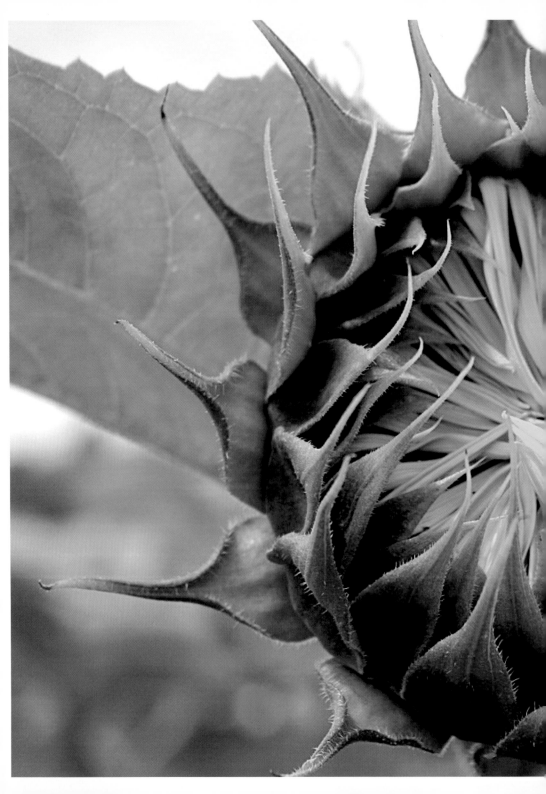

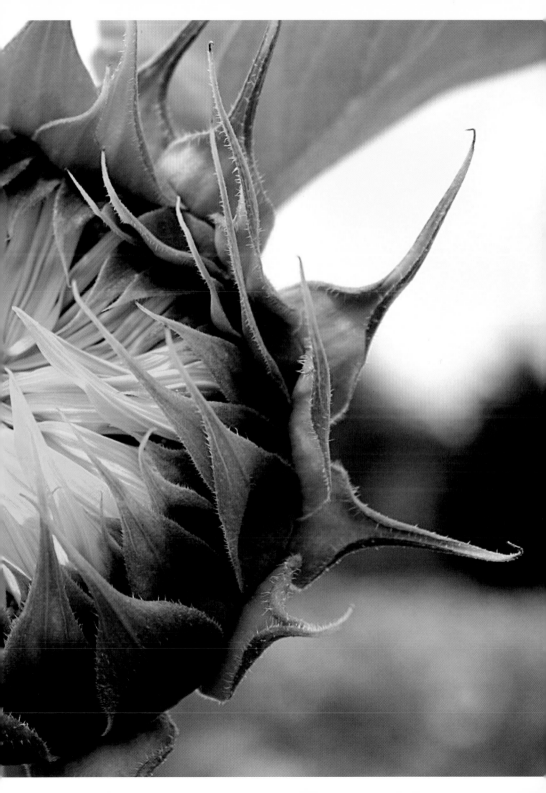

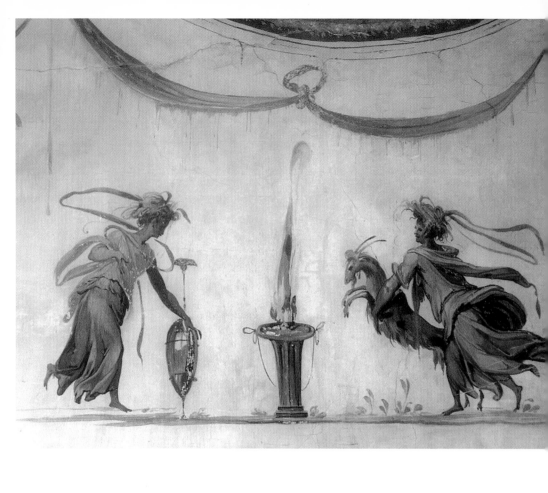

TAKE

THE HANDS OF WILL

DIRECT

THE ORGANS
OF ACTION

TO THE WORK

ON HAND

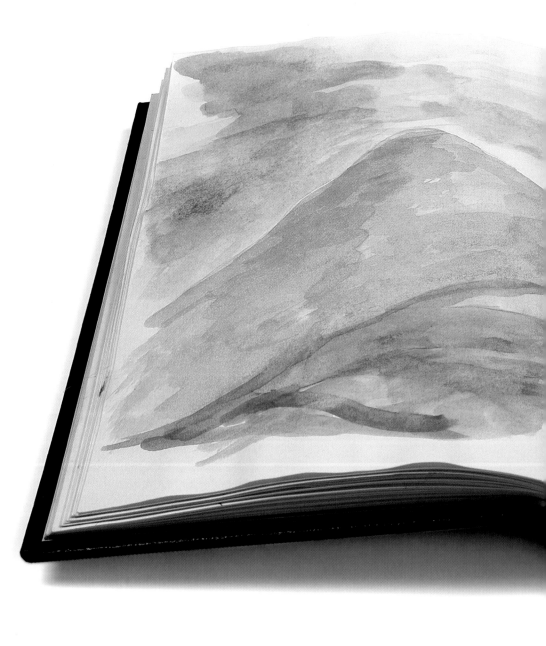

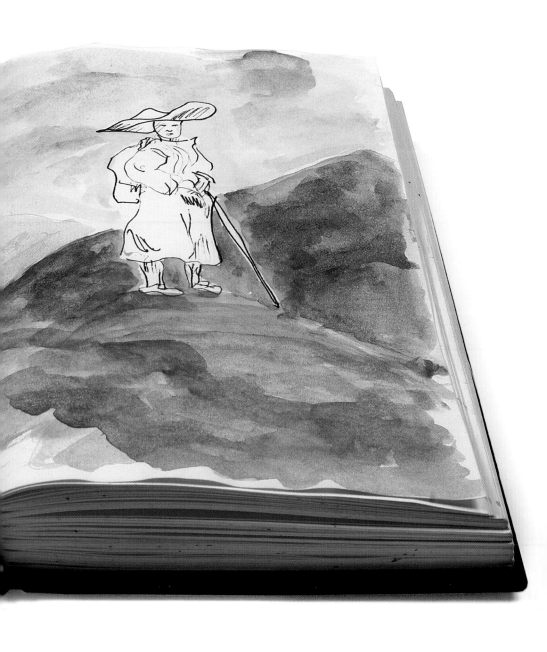

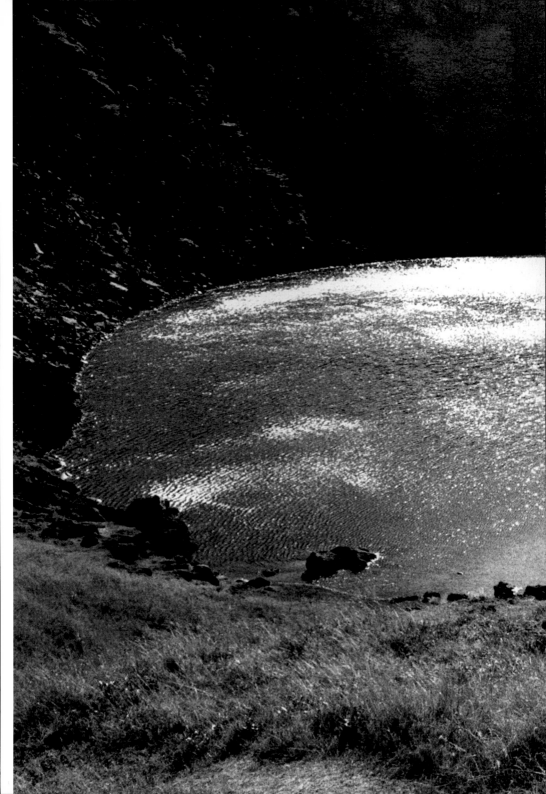

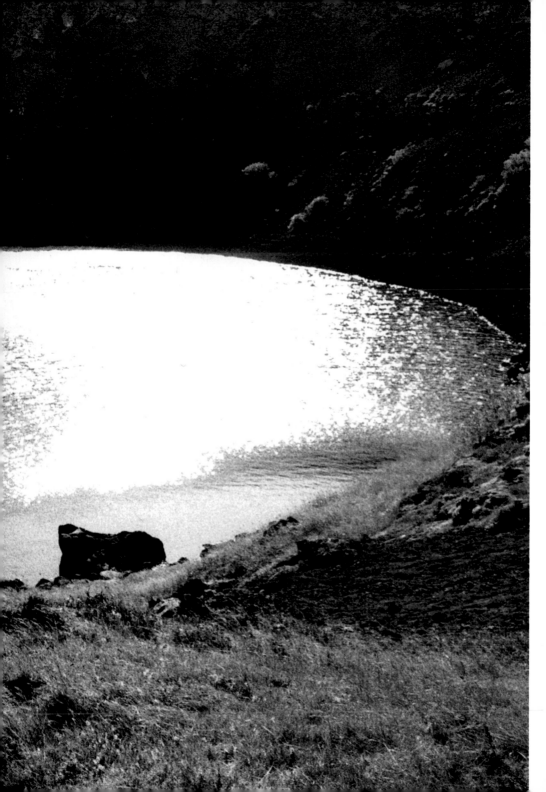

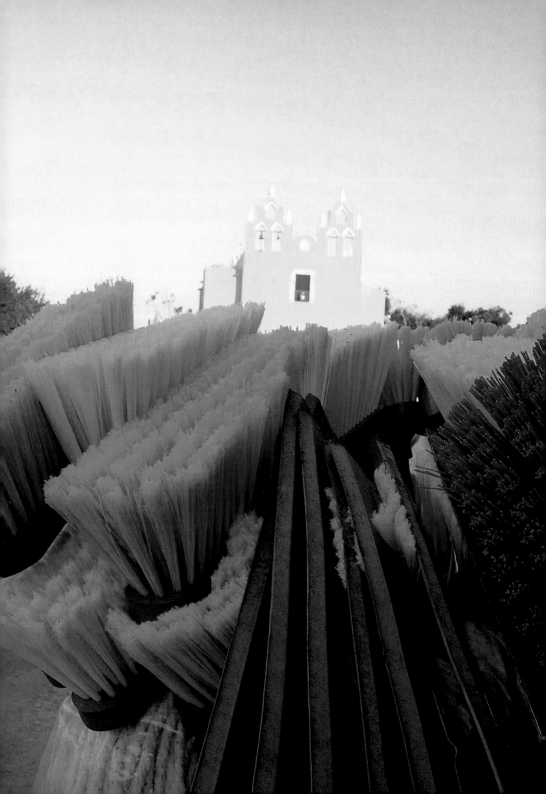

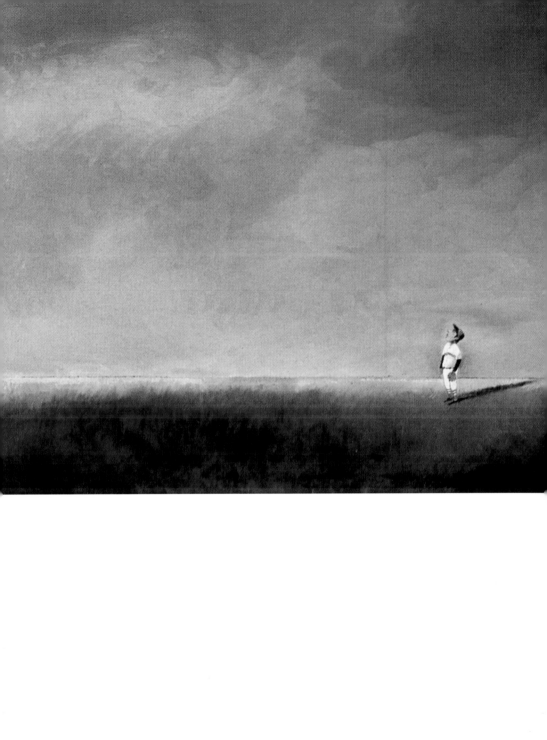

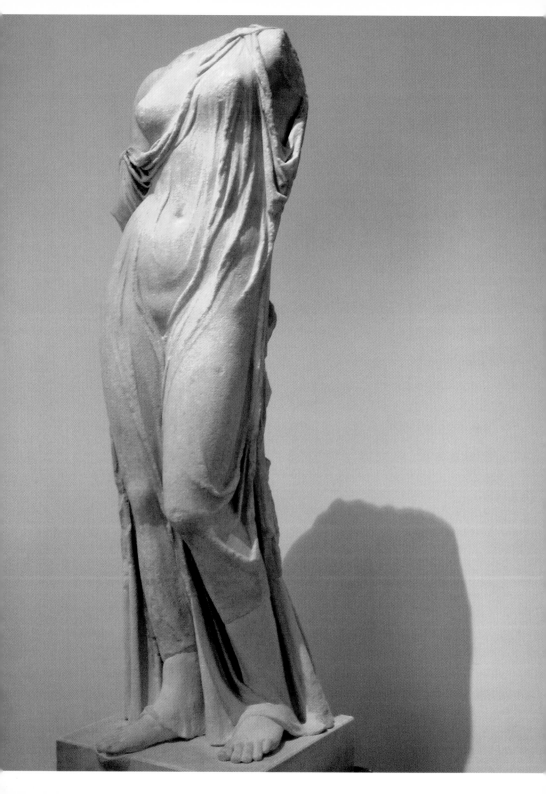

IMAGINE ALTAMIRA!

SEE, YOUR EYES BLINK

WHERE
IS THE BALL?

SEE AGAIN,

THE
BEAUTY

OF THE VENUS

IS IN HER ARMS.

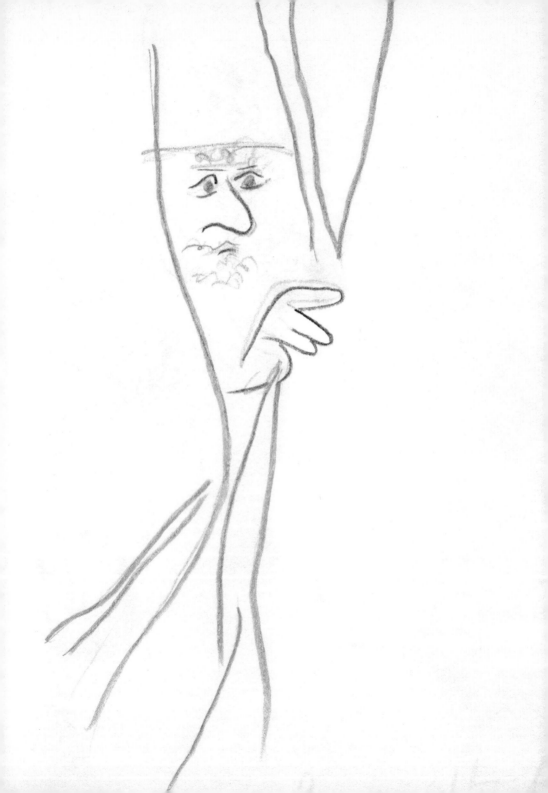

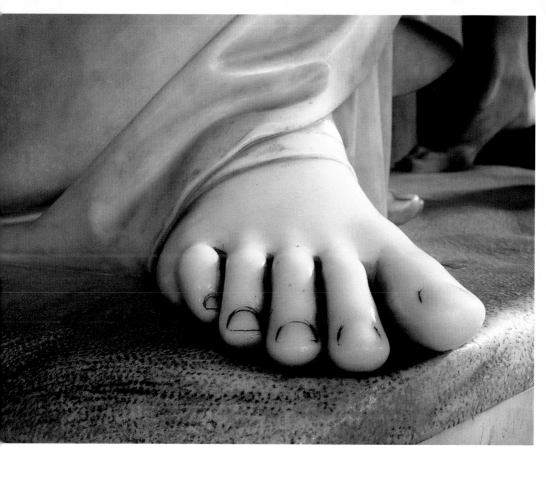

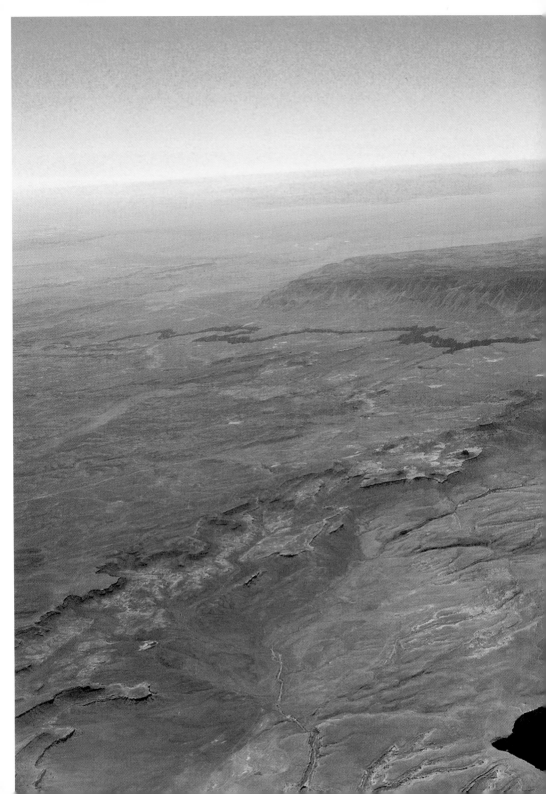

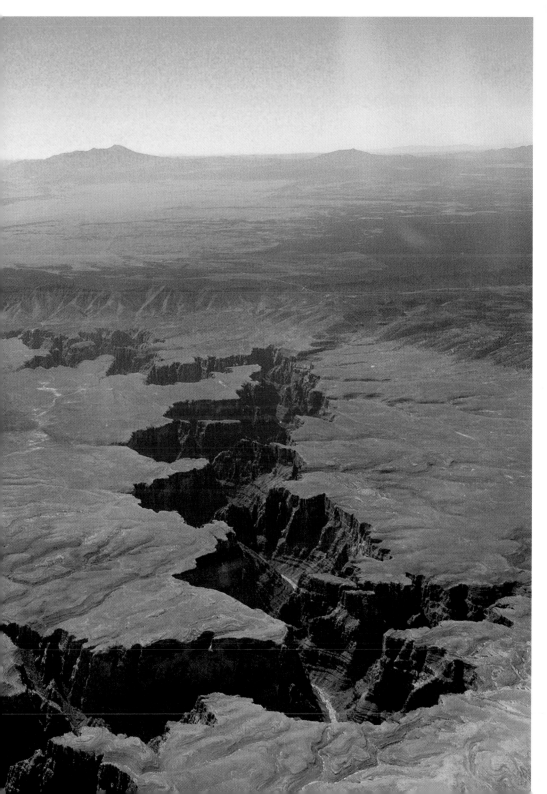

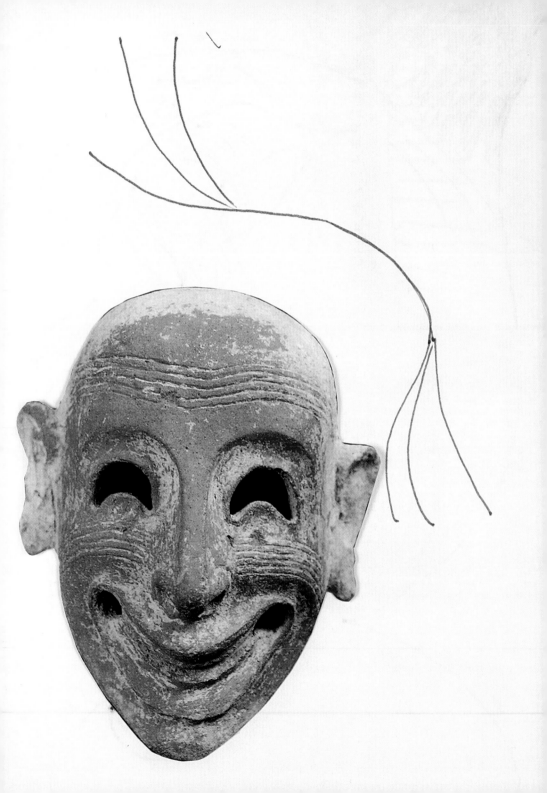

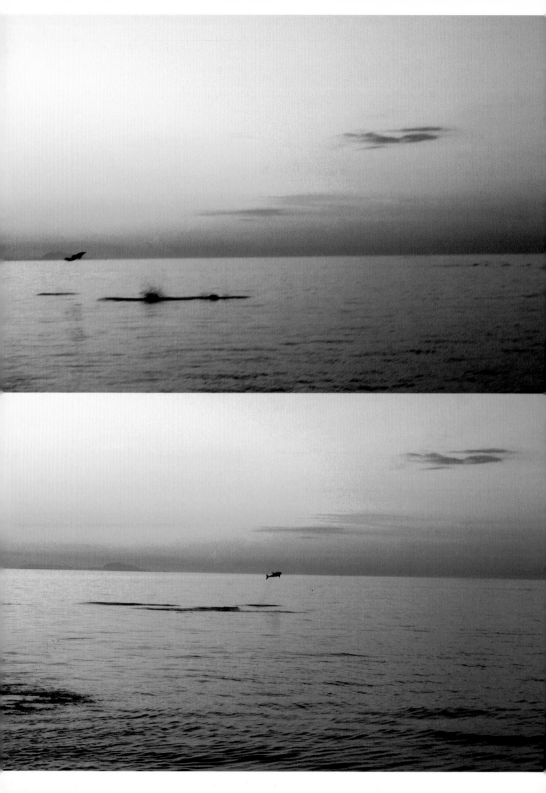

NEXT

THE ROAD,
UNEXPECTED

PATHS

FACES OF LIBERATION

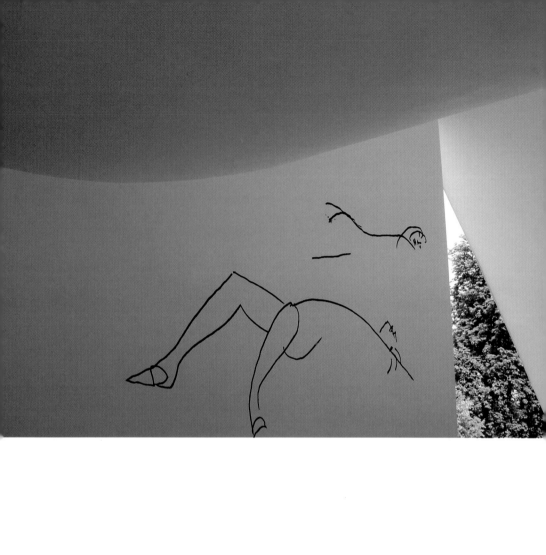

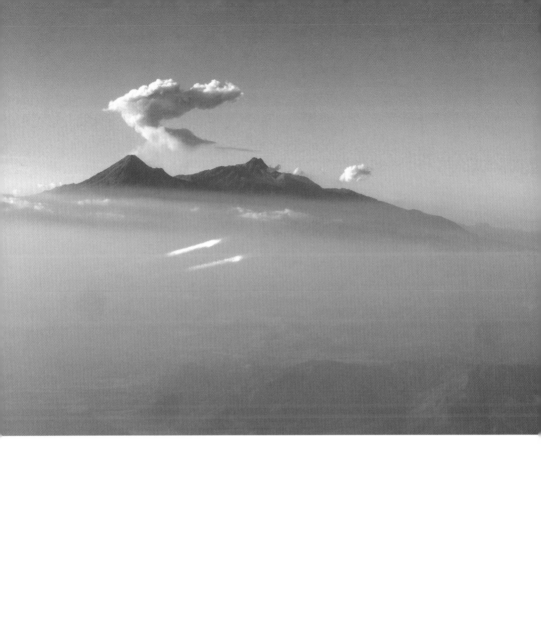

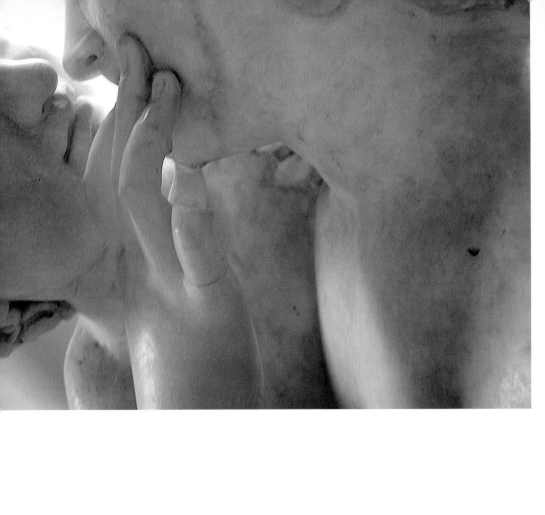

RESERVED
ANECDOTES.

PRIVATE POSSIBILITIES PRIVATE
EMOTIONS

THE INTIMATE

MIND

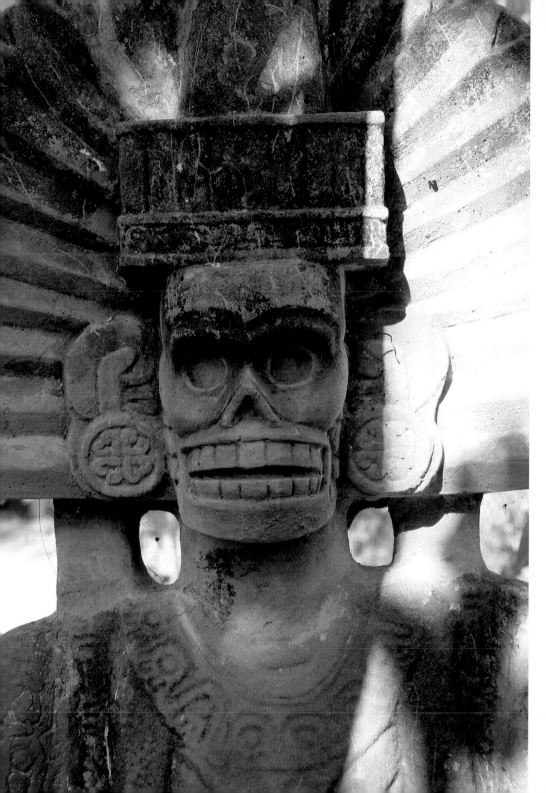

activating
thijjerent parts of
the brain.

Who am I ?

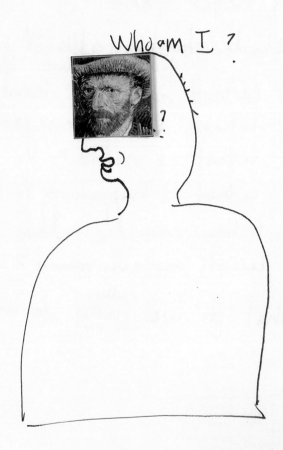

Do you g· us your brain?
What brain ?

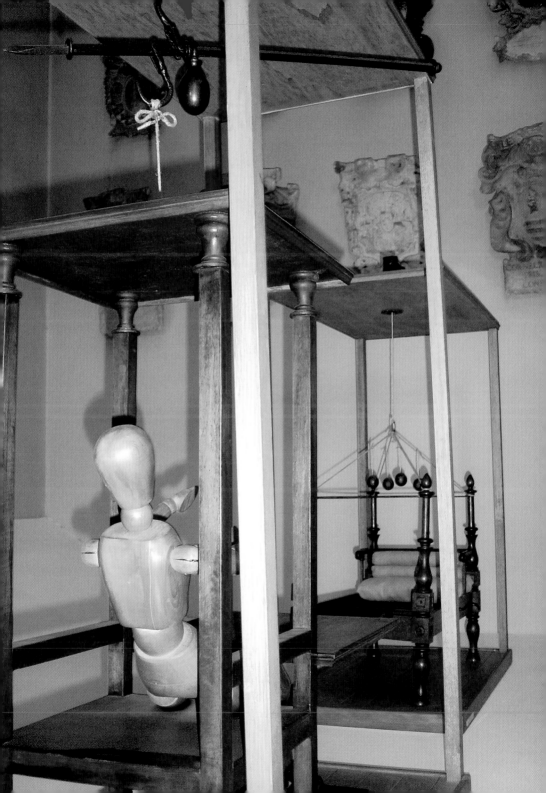

THE GODS

	12 Gods 12 Archetips

Jupiter Seguridad Poder.	Bacous - ·diversión · Misteria · espiritu divino.

Ceres Salud, nutrición fertilidad	Poseidon Espíritu Natural. Impulso - fuerza.

Aprodita Amor Belleza	Apolo Expresión El arte, poesía musica

Tha balance of

Sux polarities

confianza El padre del
seguridad Jupiter

Espíritu Neptuno
Impulso Natural Poseidon
Fuerza

Art - music
prophecy Apolo
healing

will-power Mars

Eroe.
lucha interior

· mensajero
· transmutates Mercury

complejo
Significado Vulcano
juego - intele

oods

that need balan e

La madre
la luna
Nutrición
Ceres

Diana
cacería
intimidad
astucia
extasis
Bacco
Libertad
Liberación

Verus Belga
amor

media
Minerva wisdom
Educa

amante
Juno
matrionio - interac social

Vulcano
La mente
inteligente
invan
- Significado
- transformar de
objetos.

Minerva
Sabiduría
Educaca
años
Mediacór
intercambios - conom

Juno
Interacc social
madrimonio
pareja
amante
relaciones intim

Mercup Hermes
Marte
Eros
Voluntad
Libertad
mensajero
el que va el proyecto

Di
Sed
La
ca

Mart
· Heroe
Voluntad
a int.

I was
waiting
for you!

LOST AGAIN,

ABSORBED
BY CONFUSION?

STUCK?

DEAF FOR LIFE!

gesehen im hende
derist ordic
den honden

zaint ader off bad

hie wirke vor gesicht vor oben

kost ader den fruns zu vi
fleisch das vnd zu niders
... vnd genage

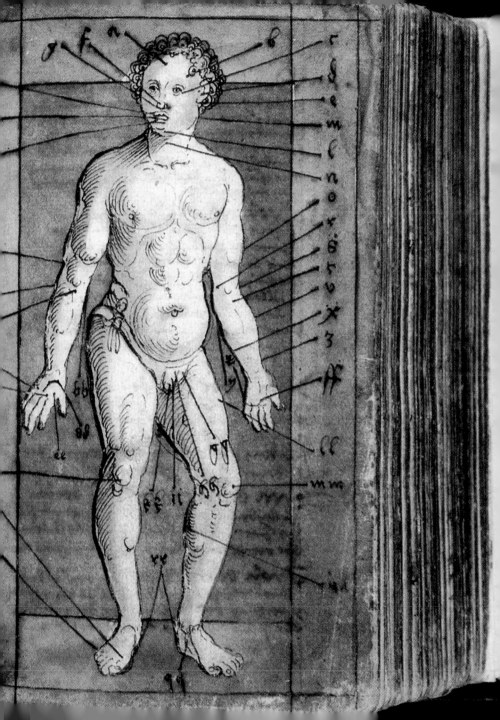

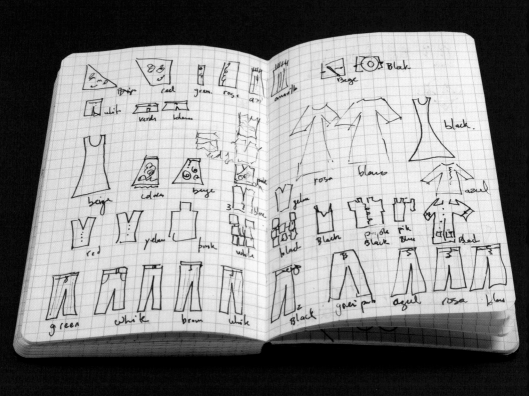

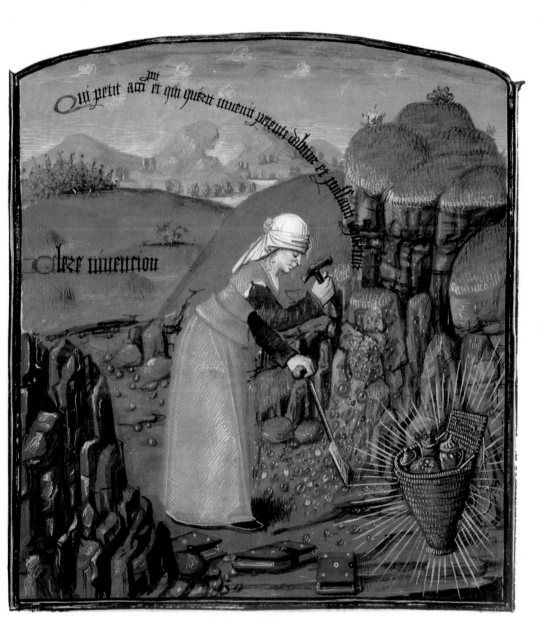

LOST

FORGOTTEN

WELCOME
BACK

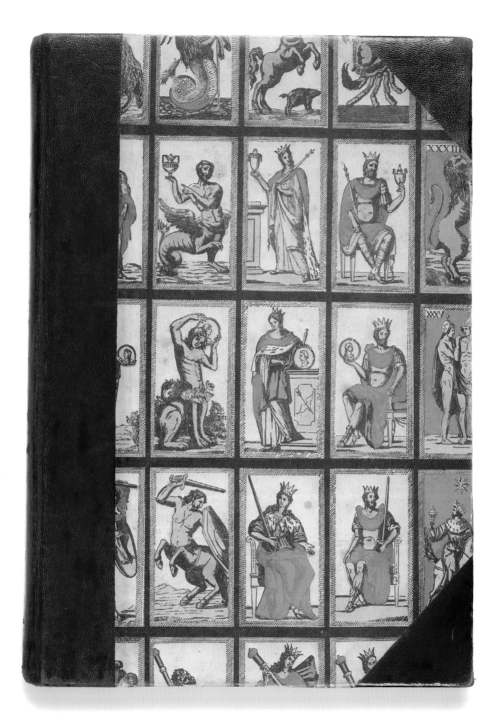

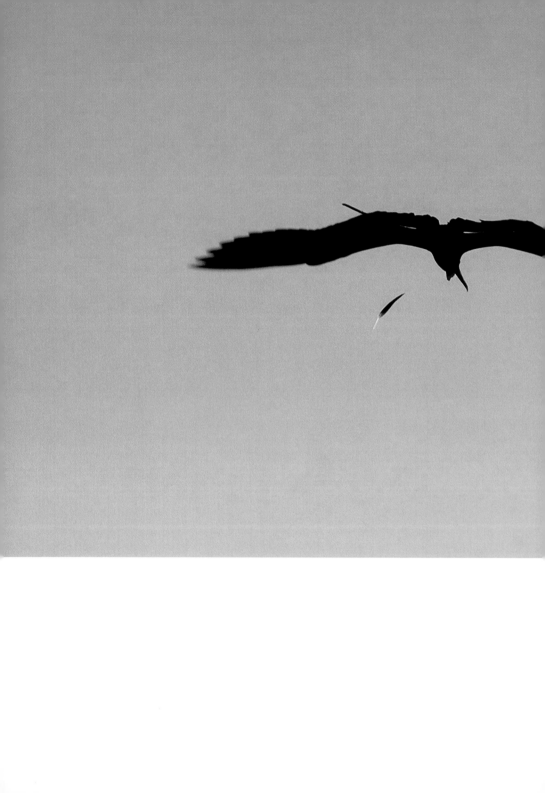

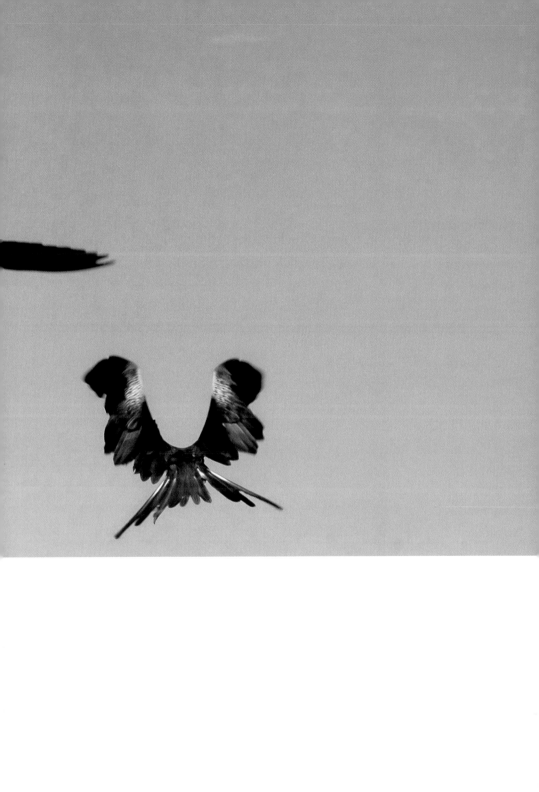

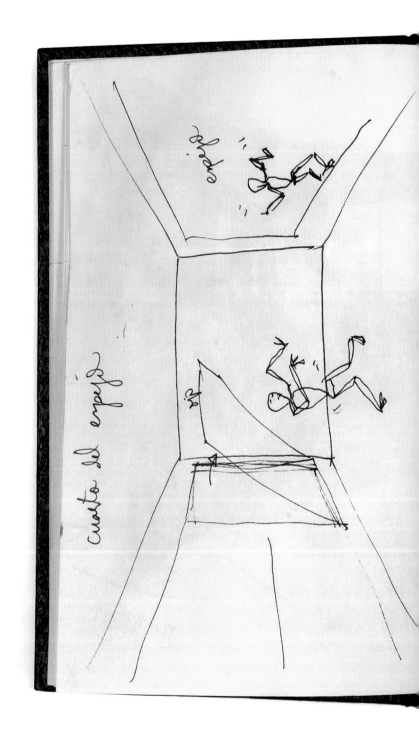

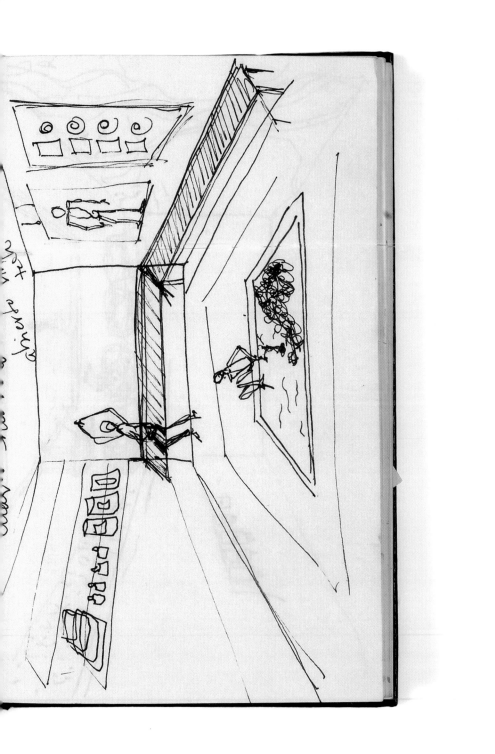

THE WIZARD
DOES NOT

TRY TO SOLVE

THE MYSTERY OF

HE IS HERE

TO
LIVE
IT

LIFE ITS
 ESSENCE

 IS TRANSFORMATION

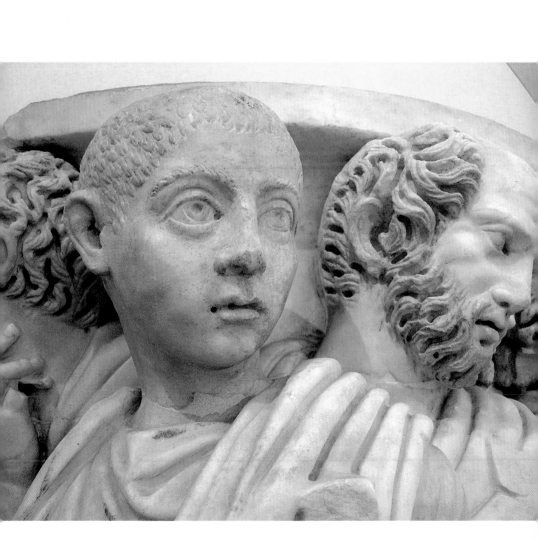

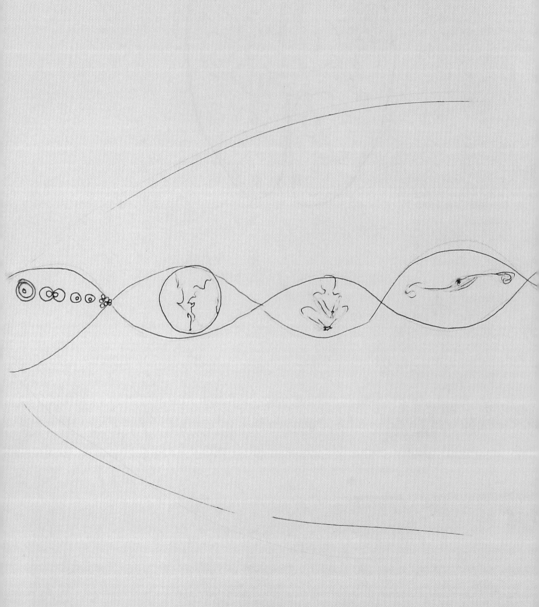

Consciousness vs levels of.

Experience
memories
stored information

Historical and
family patterns
culture
the others
concepts
belives
- education
paters

The self
concept

mental actions
thinking

automatic

voluntary
intention

control center
The WILL

perception

new informatio

unconsious
mental proces

non conscious
reaccions

Consuous
interaccion

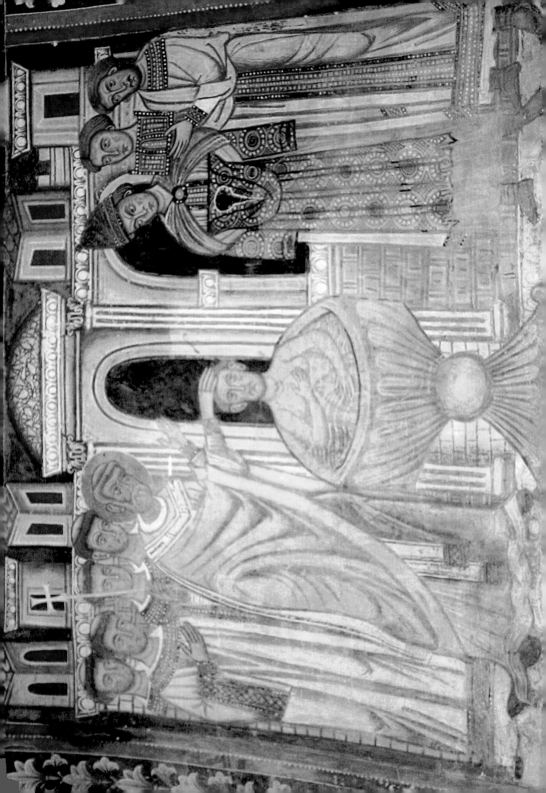

Anatomy of the brain

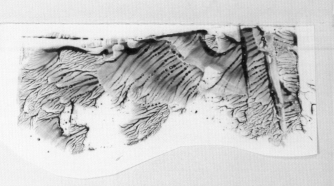

tasting

touching

hearing

smelling

seeing

diagrams by Dr Morten L Kringelbach

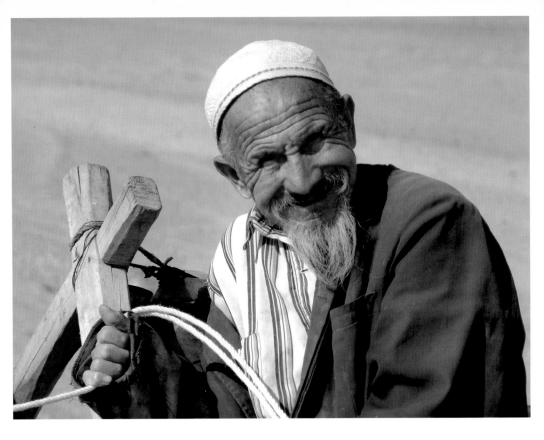

CULTURE LOOKS

WHERE ARE
 THE MASTER KEYS

OF CONSCIOUSNESS?

Existe desde hace algún tiempo en mi consciente un extraño sentimiento que se mueve con una extraña sensación: necesito conocimiento, ¿cuál? ¿de qué tipo? ¿de qué época? ¿en qué disciplina? no lo sé. Mi querido compañero de viaje Bronowski me tiene atenta al ascenso del hombre, al largo y duro camino que hemos recorrido como especie

y me alienta escuchar su idea "El hombre tiene la necesidad de acumular conocimiento" sugiere como una preparación para el futuro. Las palabras claves en esta frase son: suficiente para el futuro. ¿Qué tanto es tantito y que tan futuro es el futuro? En algún momento en la historia del hombre, un

con los recursos
y el interés sufi-
ciente podía
saber todo hacerca
de todo lo que
había por saber
Esa realidad me
ha dejado fría
Esta escalofriante
situación nos ha-
bla entre otras cosas,
de la increíble
miopía y soberbia
a la que puede
llegar el hombre.
Por mucho o poco

El futuro se cons-
truye con la
visión del pre-
si es que existe
alguna. Luchar
contra las me-
y los intereses
inconscientes-
destructivos
Mensajes con
increíble ener
y fuerza de te
dejan
Sólo cuando po-
tomar nuestras
propias decisio
podemos const
nuestro futuro
saber dónde es
y a dónde queremos
inquietad na

que hayan llegado a saber. Regresando a la pone en cualquier caso en mi persona estrictamente ha un gran reto que tenemos que saber hoy de to lo que hay que saber en este momento y en busca del pasado (si es el caso) y para qué futuro nos espera En el proceso de descubrimiento, proceso sin térmi ni tiempo* mi intuición me manda a buscar en las artes y ahora descubro también mensajes en la ciencia. El arte lo dijo ya la ciencia construy el futuro

¿Cuál es el drama más más grande de la litera Inglesa? Hamlet ¿De que se trata esta obra?

Trata de un joven —un muchacho— que se enfrenta con la primera gran decisión de su vida. Es una decisión fuera de su alcance: dar muerte al asesino de su padre. Es inútil que el fantasma de su inconsciencia le grite venganza. El hecho es que el joven no ha madurado. Hamlet no ha preparado ni emocional ni intelectualmente para el acto que se le pide ejecutar. La obra entera es una interminable postergación a la decisión que tiene que tomar, al acto que se le pide efectuar. El lucha consigo mismo. El clima acontece a la mitad del 3er acto. Hamlet contempla al rey en oración. ¿Y qué dice Hamlet? ¡Debo hacerlo ahora y prontamente! Pero, no lo hace; es simplemente que no está listo para cometer un acto de semejante magnitud en su juventud. Así al final de la obra Hamlet es asesinado. Mas la tragedia no es que Hamlet muera; la tragedia consiste en que muere exactamente cuando ya está preparado para vengar a su padre y convertirse en Rey. En un Gran Rey.

El proceso de maduración del hombre es complejo. Sin embargo el proceso de maduración de la comunidad humana ha sido un viaje mucho mas largo. Un viaje que ha hundido las barcas más veces que las contadas. Las múltiples edades obscuras de las civilizaciones comparten un error en común: privar a los jóvenes de su libertad.

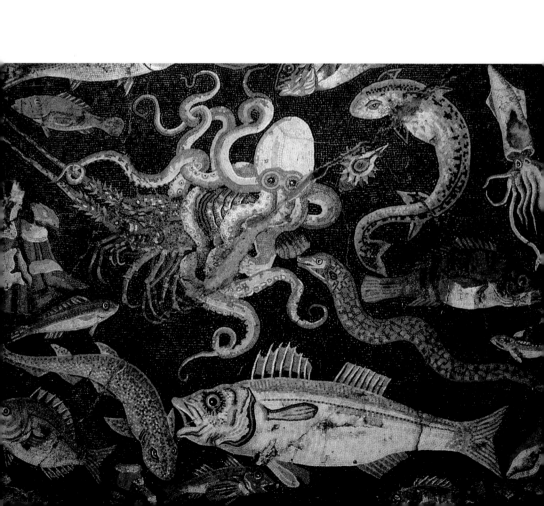

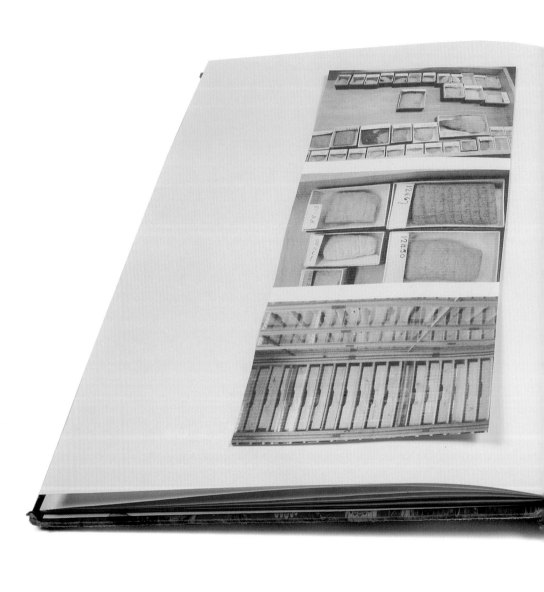

...una compleja computadora... los grandes...
la historia humana está...
la memoria... en inteligencia vital que...
lo más valioso que... para... los más...
lo potencioso... para... que... apartar a...
... La información que... naciente estructura...
la forma en que la hacemos... creando, construyendo
... puentes... y dimensiones... del...
... saca toda la información de nuestro cerebro... La idea...
... va a crear... una... y metida en la int...
descubrimiento "Eureka!"... pastillas en la evolu...
... su estructura orgánica... interactibable... la constru...
... que haga posible la organiza... y...
... de la información... su contenido y... este
este proceso de descubrimiento se desarrollan...
interesantes "insights." Registra... desde épocas de la menor... a...
... por la arquitectura y por Aristóteles... pa...
... Romana... yol... pa
... historia de mi propia estructura mental...
... y atesa. El viaje de construir... ment... mej...
... tomado en cuenta siempre que este... ser
... el indireccional de sus posibilidades es
apenas el primer paso de un camino infi...
... por explorar y descubrir... que me
llevará sin duda a nuevas dimensiones
de lo humano desde nuestras infinitas pro-
... piedades de tu... ister

Compensación / Darse cuenta

que existe

La emoción → ¿ Qué emoción siente

La realidad objetiva a partir de lo
concreto y observable nutrida de
experiencias y habilidades para
La personalidad y agentes del cambio positivo

PEABODY MUSEUM OF ARCHAEOLOGY AND ETHNOLOGY

HARVARD UNIVERSITY, 11 DIVINITY AVENUE, CAMBRIDGE, MASSACHUSETTS 02138 U.S.A.

FAX (617) 495-7535

<u>Thursday</u>

Dear Claudia

Very likely you already know this, but in case you don't, the night-sky will be interesting for the next week or two

★ Jupiter

Moon ☽ ★ Saturn

★ Mars

You won't see another
line-up like this
for 70 years

★ Venus

On 5 May, Mars,
Saturn and Venus will
form a little triangle at
sun-set (that's a Sunday) West ★ Mercury (visible next week)

(this triangle appeared in 6 B.C. and in 2 B.C., so some people think that was what attracted the Magi to Bethlehem.

¡ Cordiales abrazos !

Dan

43.

KNOWLEDGE

OF
WHAT?

FOR
WHEN?

FOR
WHOM?

Tal
Vec pita-
goras Itenia
razón . y todo
lo que hemos ima
ginado de él no se
acerca ni un triangulo es
caleno a sus verdaderas
intuiciones matematicas.
Despvés de todo, un templo
Es un templo mas que a otro
l Gran calcu lista que lo hizo
sible . ¿Cuales son las practicas que
evan al hombre a ser un verdadero
er humano. ?

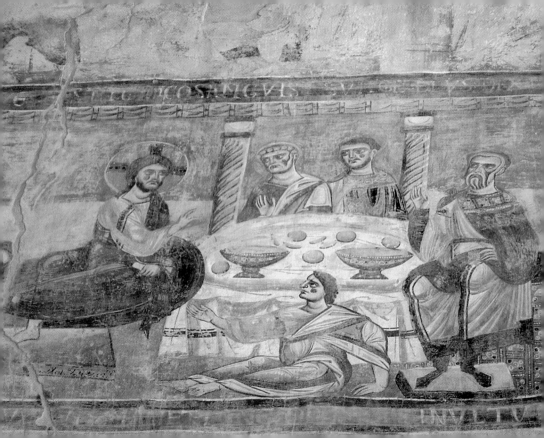

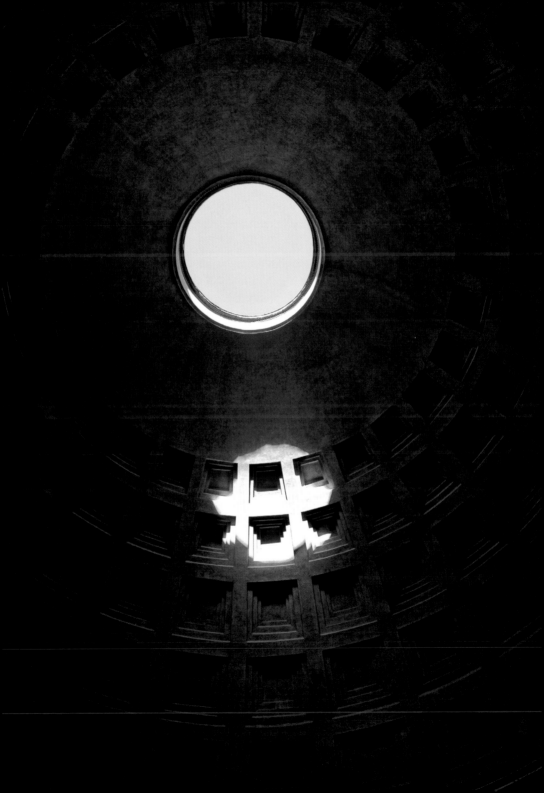

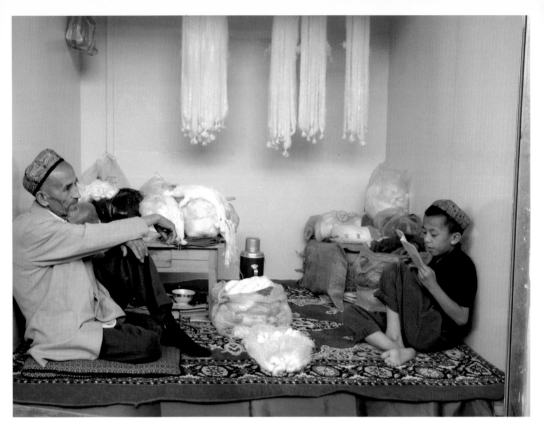

WISE
SAID...

THE

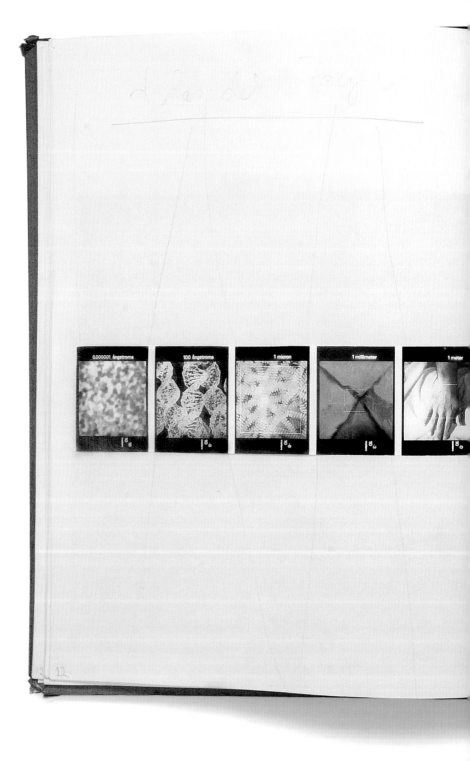

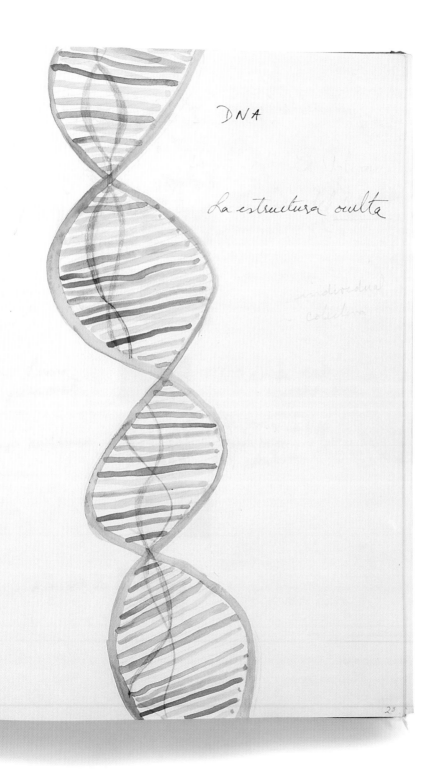

DNA

La estructura oculta

individual
colectiva

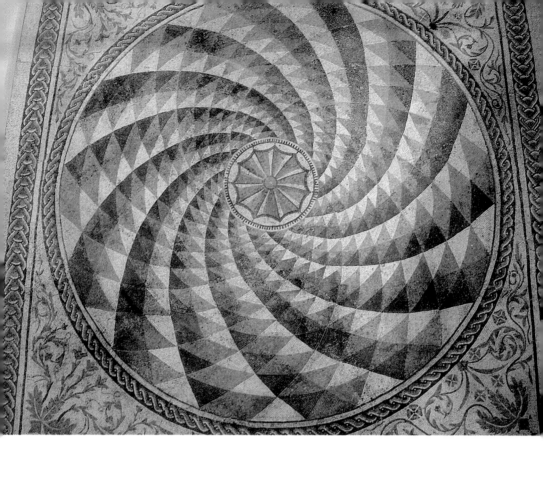

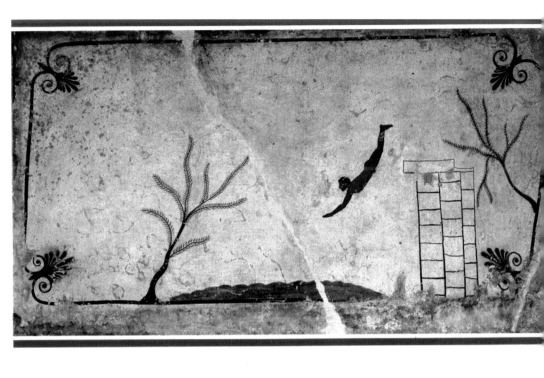

La integración continua entre las estructuras internas y externas -

asimilación

bloqueo

cultura corrientes medio

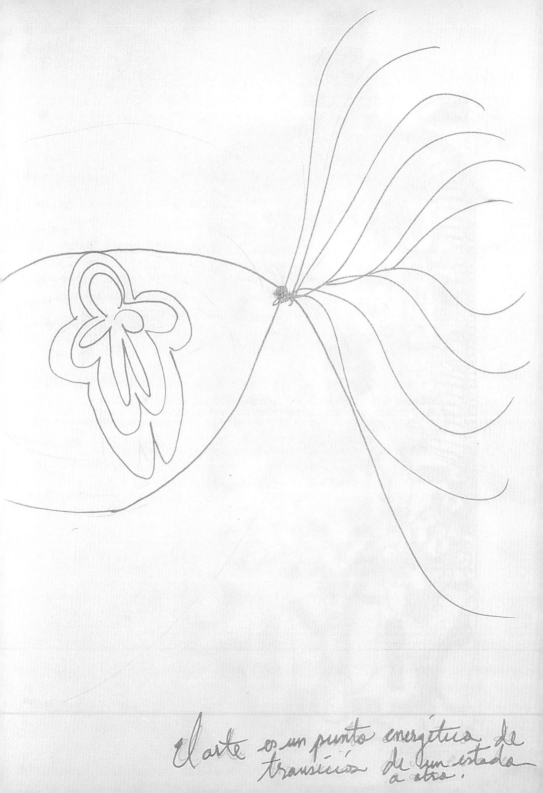

El arte es un punto energética de
transición de un estado
a otro.

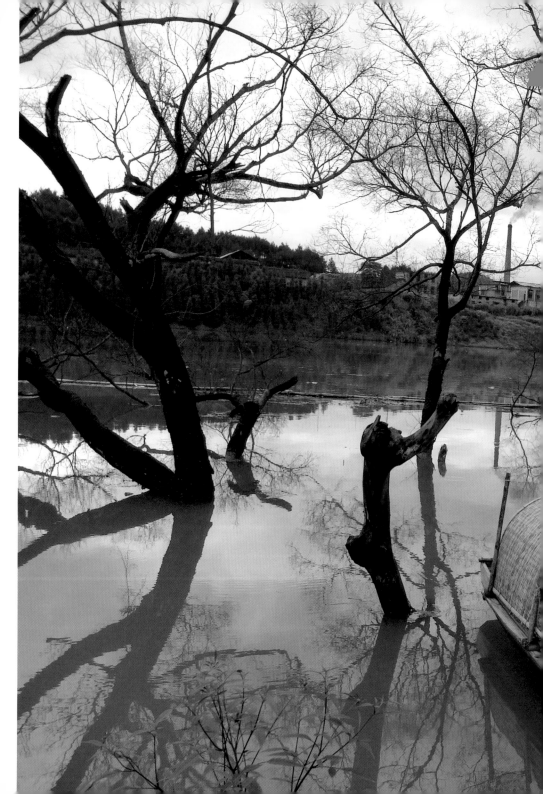

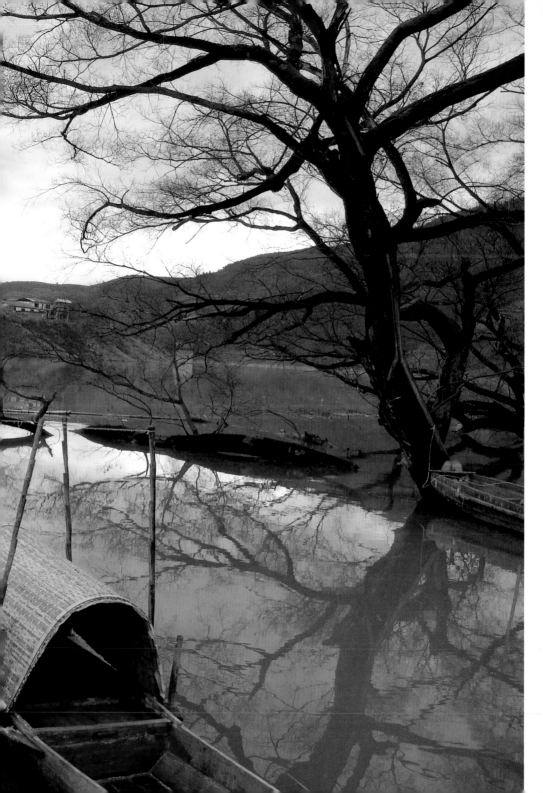

ETERNITY

EPHEMERAL

THANK YOU

pai cardian
Hand yu Yi

3 warmer
Hand shāo yáng

heart

Hand Tai Yang
Small intestine

Hand
Shāo
Yin

Lar
in

Hand
Yang

Tai Y

Foot Tai yang
VB 47

Stomach

Urinari Blader 67

Gadd Blader 44

Stomach 45

Liver1

Spleen 7

K1

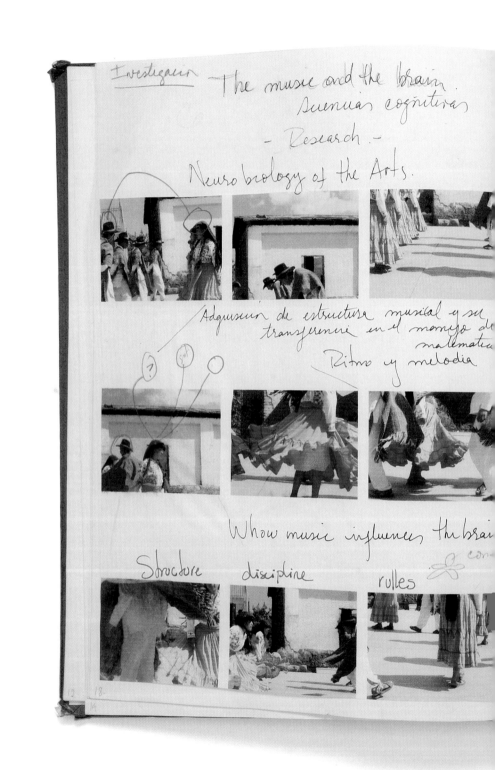

Investigación The music and the brain.
Sciencias cognitivas
- Research.-
Neurobiology of the Arts.

Adquisición de estructura musical y su
transferencia en el manejo de
matemática
Ritmo y melodia

Whow music influences the brain

Structure discipline rulles

functions — fisial → motor control...
 → mental → atention...
Brain — behaveur and transfer.

Fisical and mental fitnes Generating and enhancing
 rithms at the brain

phisical molecular patterns of sound

The brain

19.

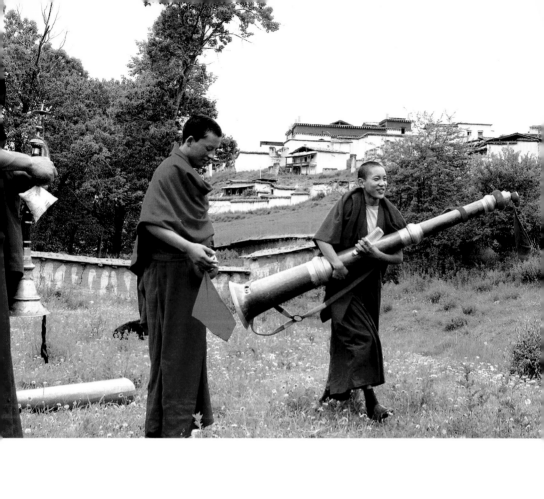

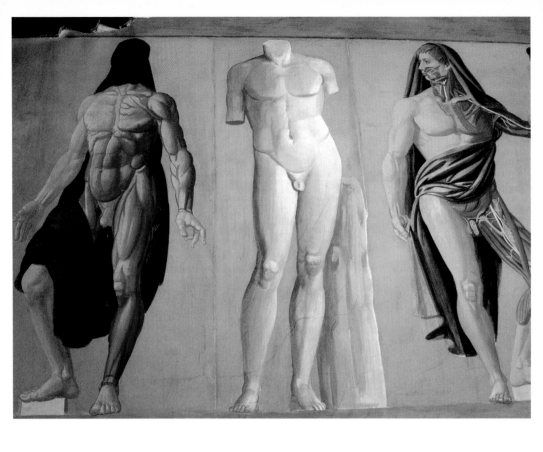

THE
CENTER

THE BODY

WHAT BODY?

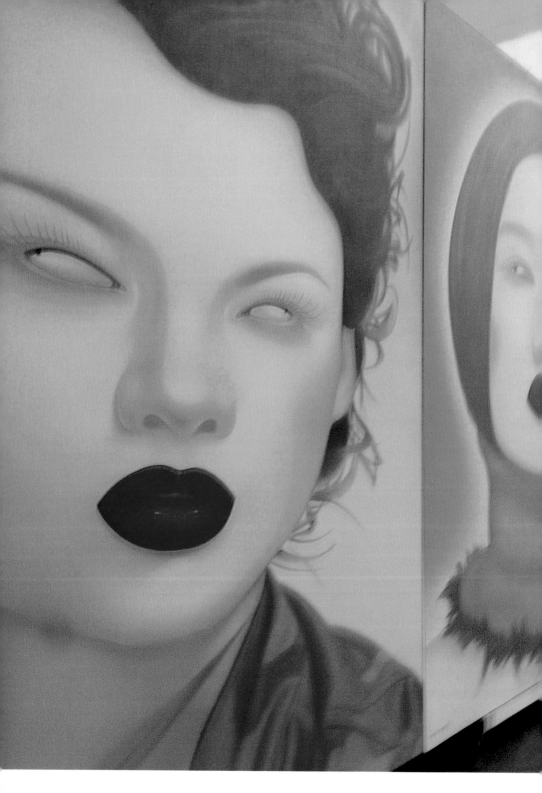

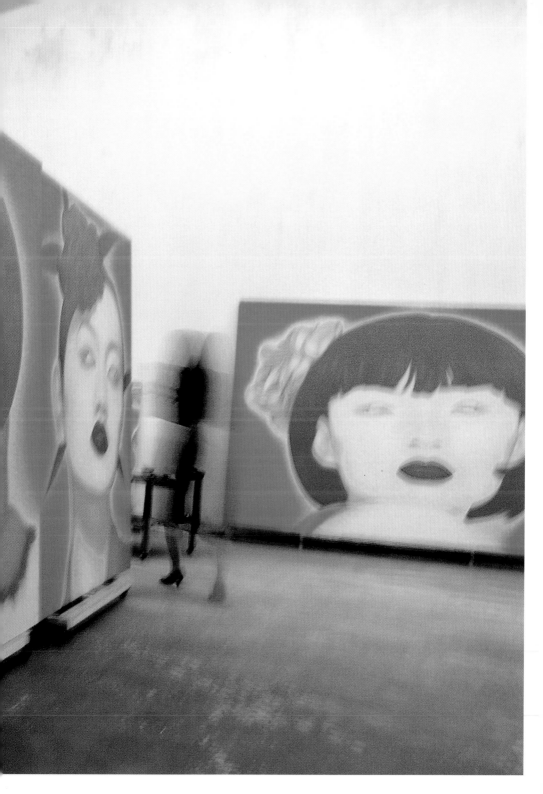

La emoción / expresión facial

Sobre la percepción y las emociones

la intención

El sentimiento

Lansancio

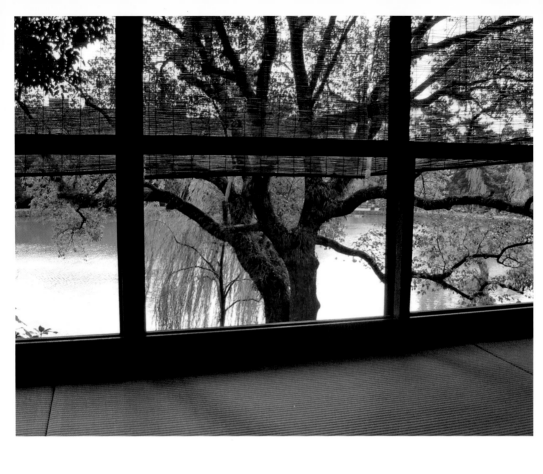

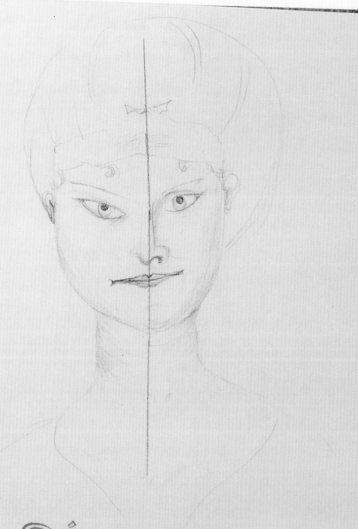

SÍ
TRABAJA

Cosmogía de emociones

- El azul que
pretende agua es
mas violeta.
Las ondas del grito
se funden en el
movimiento. Por el cam
Que es equilibrio
Que es forma
Se percibe una
rapidez en el traza
angustia y coraje.
un desengaño de

imperfección.
Libera el cielo
y atrapa
vetas doradas y
amarillo
El sol.
Salido de dónde
Ese cuerpo, ojos
perdidos.
El espacio se
diluye entre
colores y formas
Quien llegó primero
impulso de muerte
miedo a vivir.

CONCEPTS THAT EXPAND

POSSIBILITIES.

PERIOD.

El conocimiento para
moverse en el mundo

Mapa de una conversación. 9.03.2003.
Proceso permanente y continua
- implica una descusión interior
- " una disciplina

razonamient
biológico
Sensaciones Procesos
ej. introspección emociones
reacción
verte hacia afuera

Cómo Que es

conocer Conócete a Para que
al otro ti mismo
a los otros

Referencias
externas

DNA
cuerpo
completo

contacto
información
anticipar
situaciones

reacciones
escuchar

humores
estados de
animo

participar

Entender a los
otros

conocer a los
demás

Excelente
humano

estar mejor
con los
demás

cambio
individual

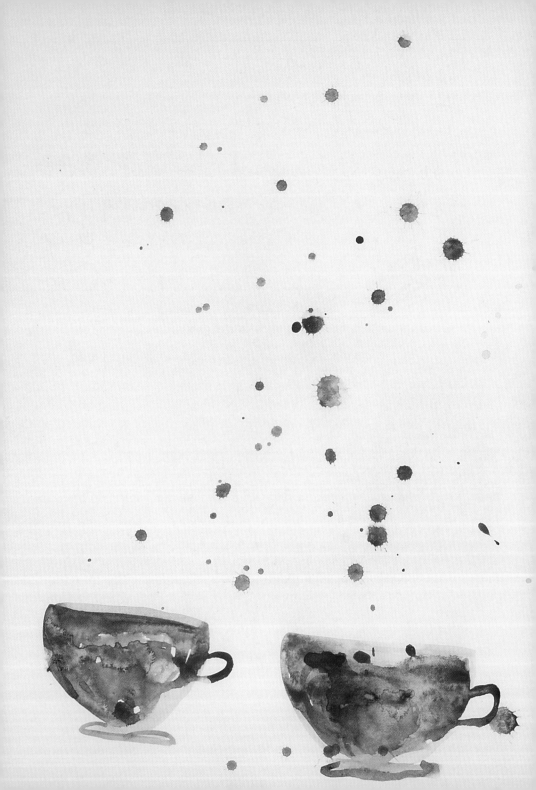

SEE THAT WE ARE

RELATIONSHIPS, CONNECTIONS,

 INTERACTIONS...

NICE

TO

MEET YOU

FLOWER

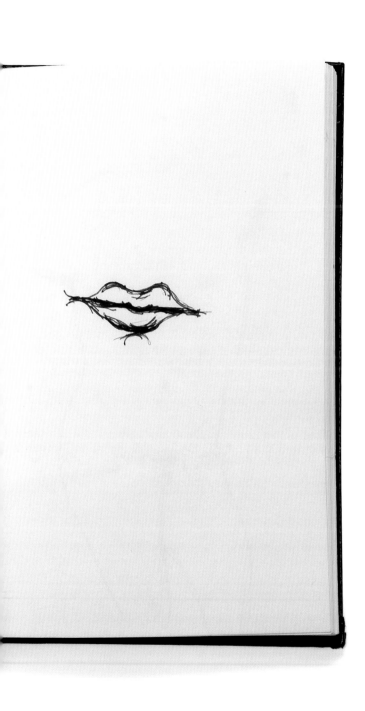

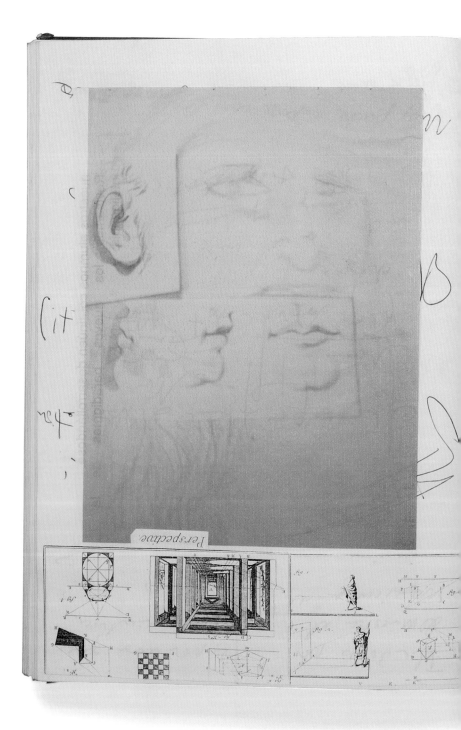

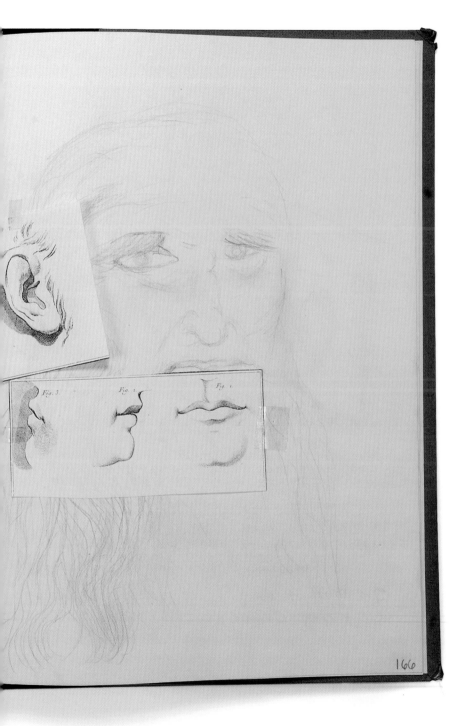

166

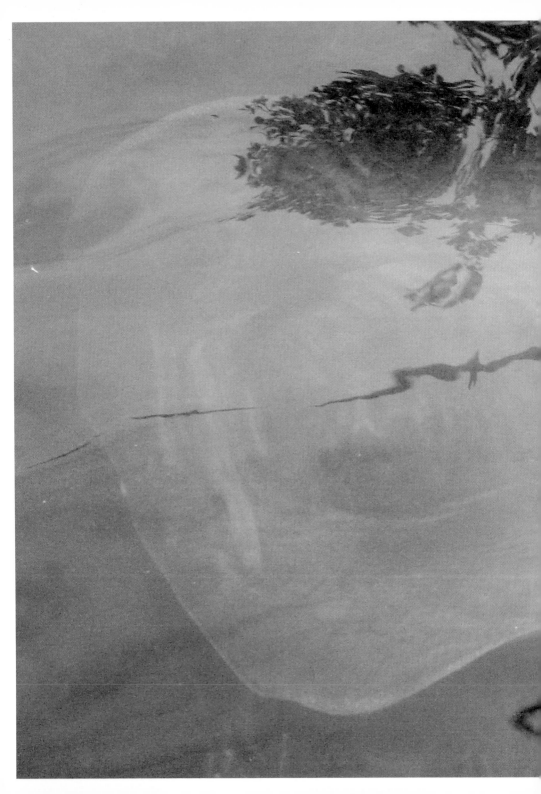

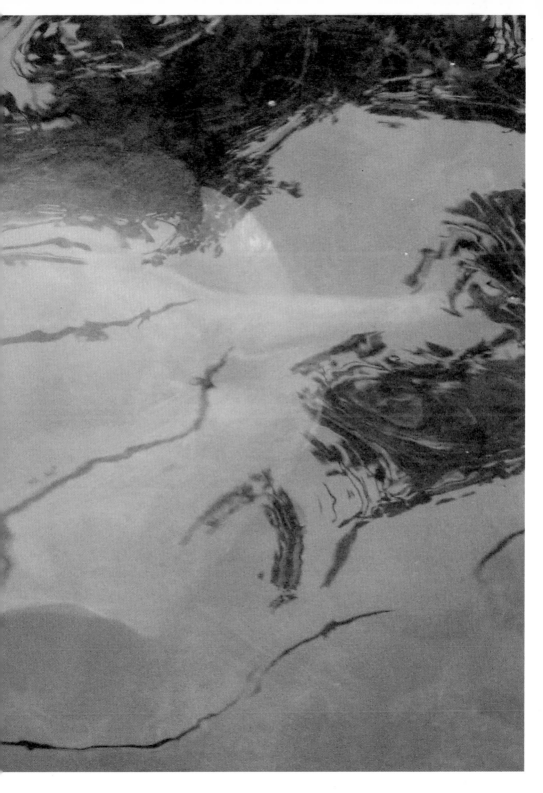

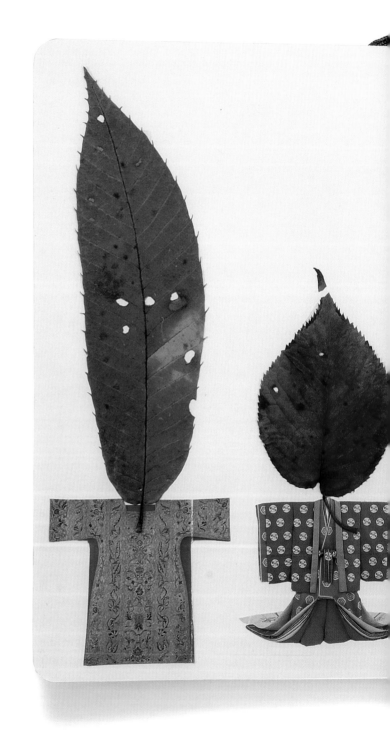

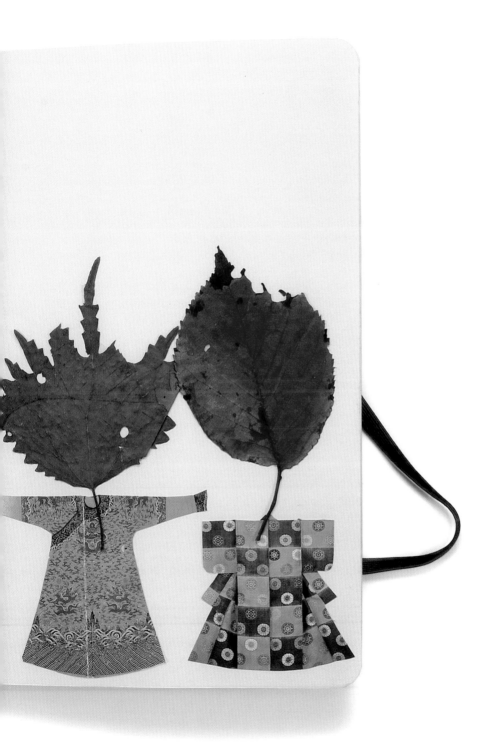

HOW

IS WORTH

DETERMINED,
DECIDED?

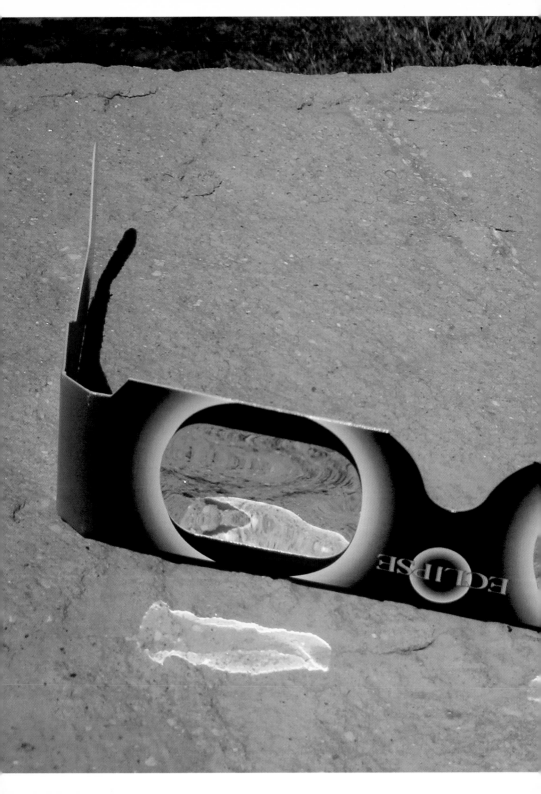

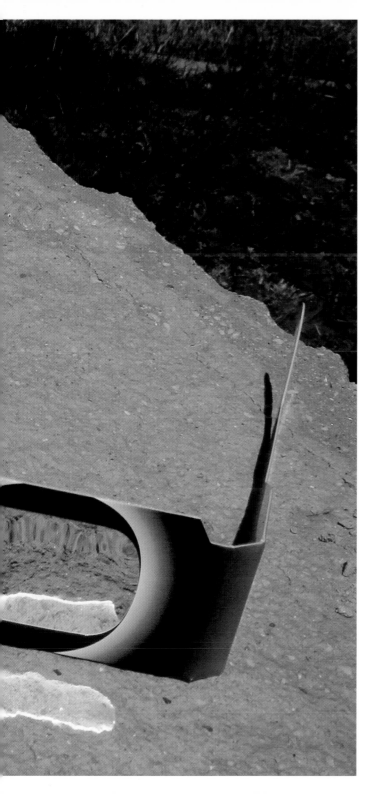

El arte sale de sus marcos

Encuentros notables entre personajes le obras

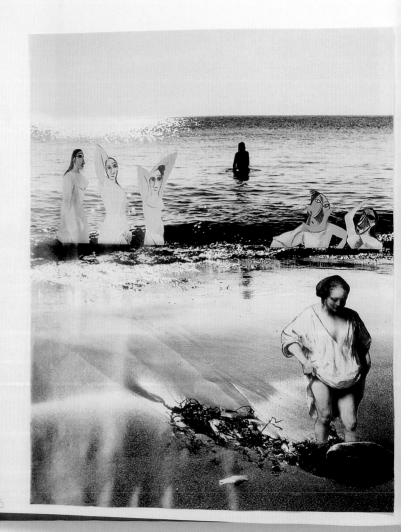

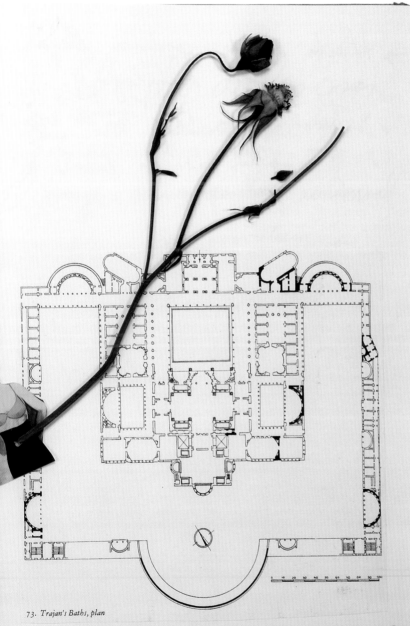

73. *Trajan's Baths, plan*

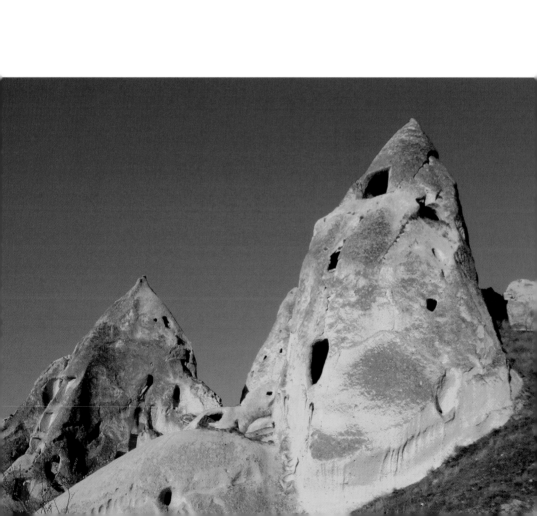

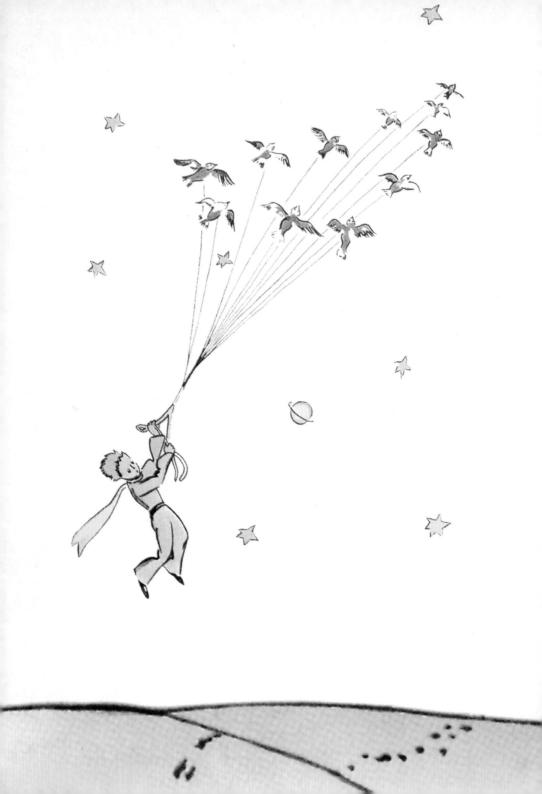

CREATIVE OPTIONS,

UNEXPECTED
REALITIES.

REWIRING

THE MIND.

Past. Experience.

Mental correction.

can't
Liberate
pattern.

Very low Low

Resent.

mediator. Hab

!.

Pat. Sti.
 worl

an Energy Theory

Med.
Neutral

Highy

Very Haey

generate and maintain
 from within
collect - from the out side

motivation

As it happens with (bacteria)
the (core) that sorrounds it
is so strong that does not
let other substances to
penetrate it.

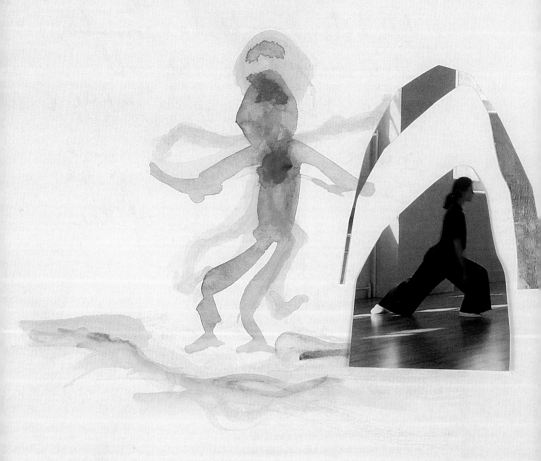

Do not worry!

whe may ask Einstein what he
thought about evolution?
Bring a cup of thé first and
I will certanly share my
opinion, which by no means,
should be taken seriously.
Evolution is a misterious concept.
It sounds like if it
was related with time
and space and in fact
there are not.
they
Bring the cup of jasmin
the and I will
show you how
these does not happens.

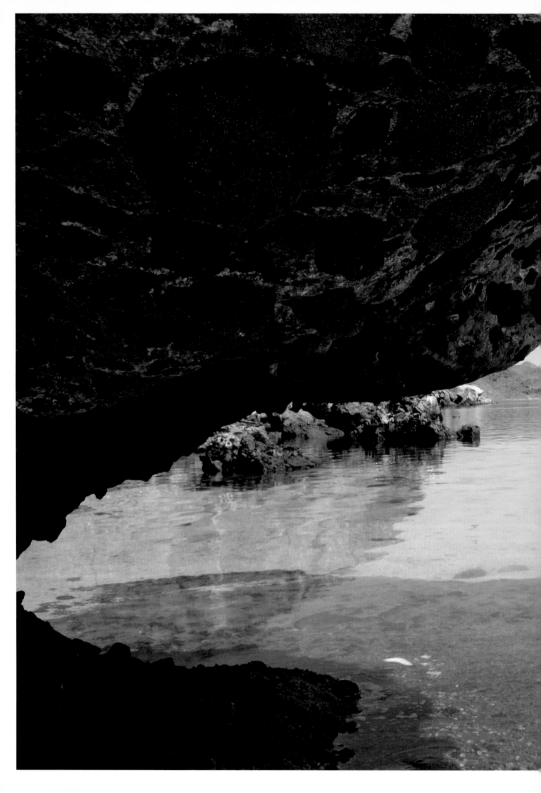

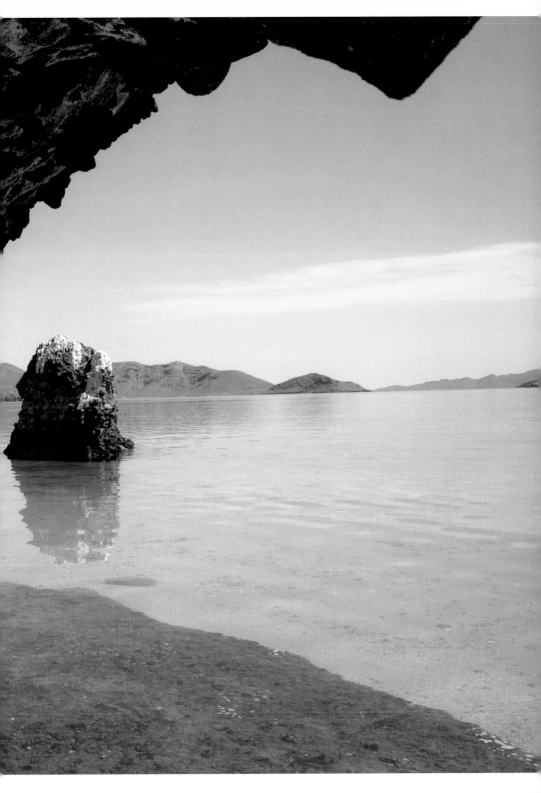

Non coded

Interpretation

coded

State of mind

Prominence
language
categories

El gran descubrimiento: la
subjetividad en su expresión
máxima. Exploración de
sabores sin nombre,
platillos sin origen claro
¿será del mar o la tierra,
hoja, tronco, raíz, o gente?
¿de que está hecho? La
exploración del sentido gusto
es ilustración del tema
¿Qué pruebo?, difícilmente
en palabras que existen.
¿puede nombrarse?

En todo momento lo
que veo no es, lo que
escucho no tiene sentido
y lo que pruebo no tiene
nombre.

EVOLUTION

CONSCIOUS

EVOLUTION

PRESENT

TENSE

La estructura interna se construye en inter[acción]
con el mundo exterior que colores hay
que formas auditivas, que mensajes visual[es]
que creencias e ideas. Diversidad, diversi[ón]
La experiencia humana puede empobrecerse
drasticamente.

La intuición y
el conocimiento
integrados.

Biblioteca

o lagon
la biblioteca

La naturaleza

Leonar

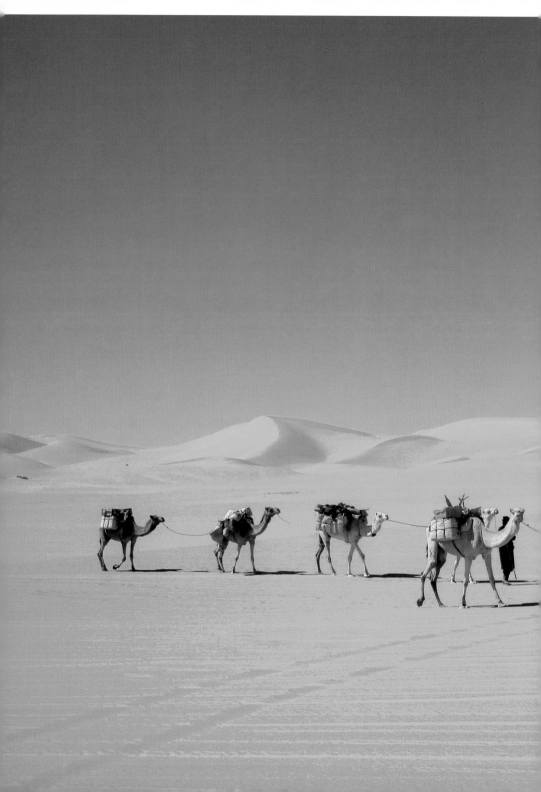

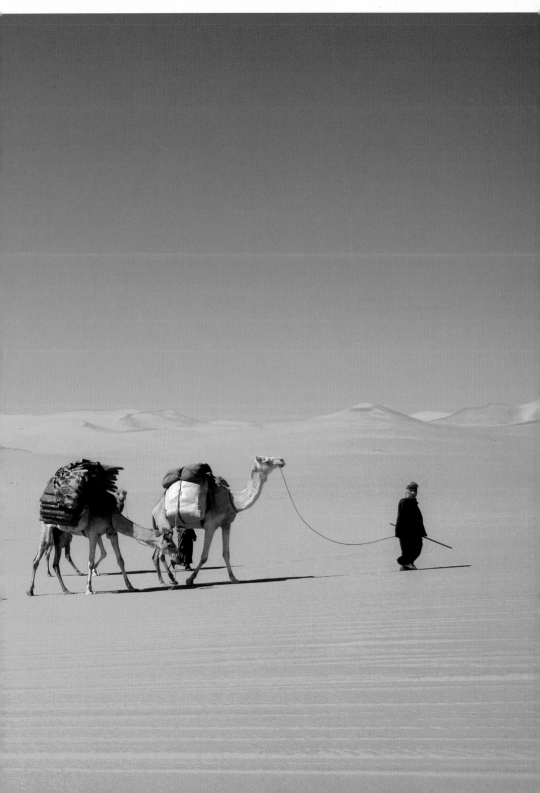

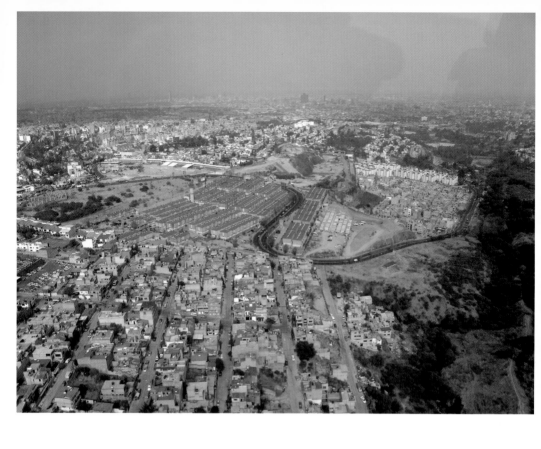

On communication

La idea

una palabra,
una oración
un prolongado silencio

un conjunto
de ideas

un discurso
un diálogo

un tema
personal

¿Quién esta
escuchando?

un reclamo

qué forma verbal
qué tono
qué palabras

otra idea
en la cabeza

quería decir esto X
A
B

la situación

mejor digo otra cosa A

If one line can ruine
a painting or a drawing
How can one wrong action
ruin a life?

Ethics and chance

How good or bad one
can be

- On Ethics -
Complexity.
1. good and bad are not absolutes.
2. Context is always relevant.
3. Who is judging?

READY SET

GO...

Dream Book

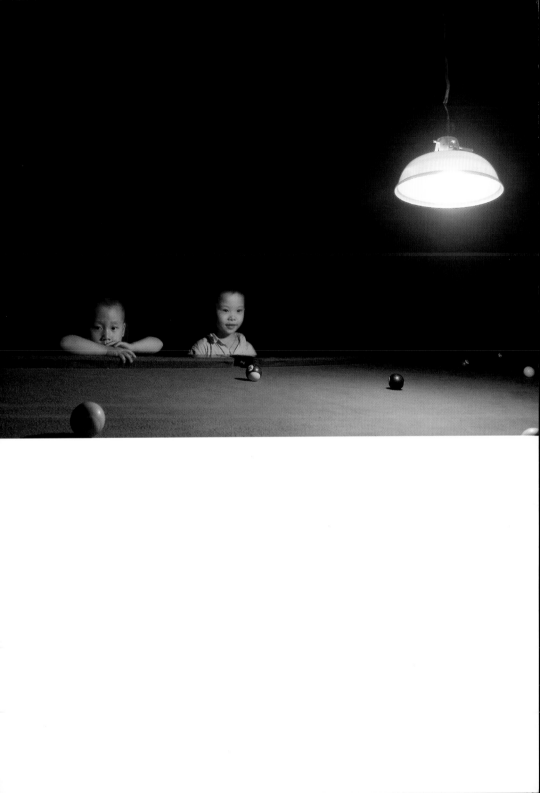

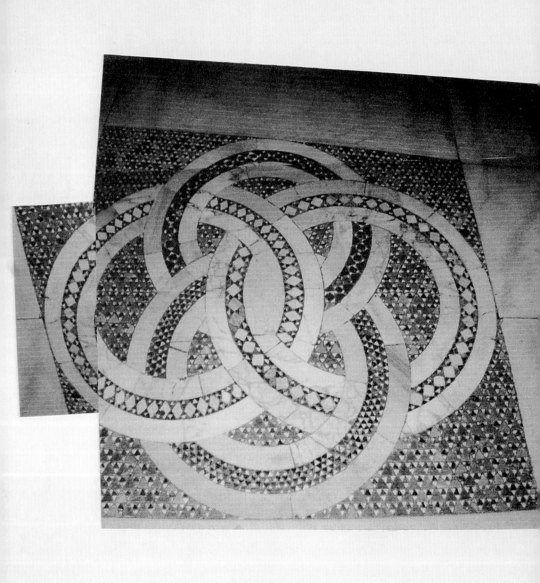

Scientist should think as poets and act

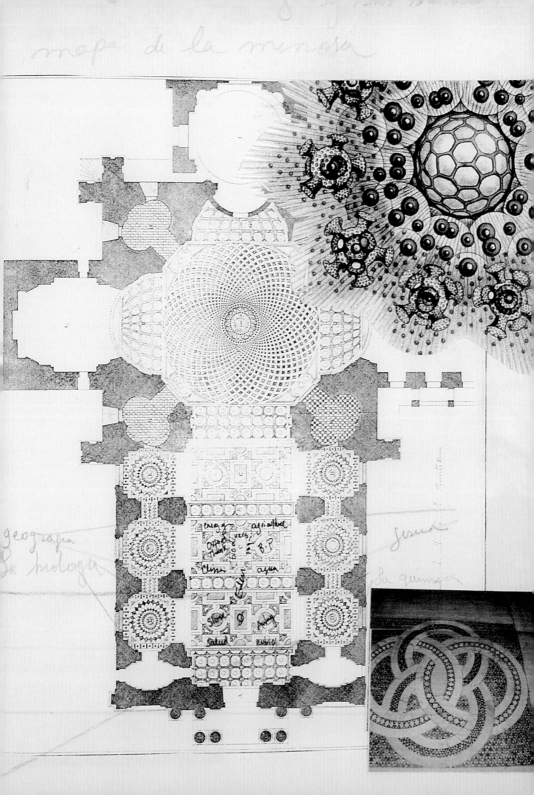

mapa de la mente

geografía
La biología

geometría
la química

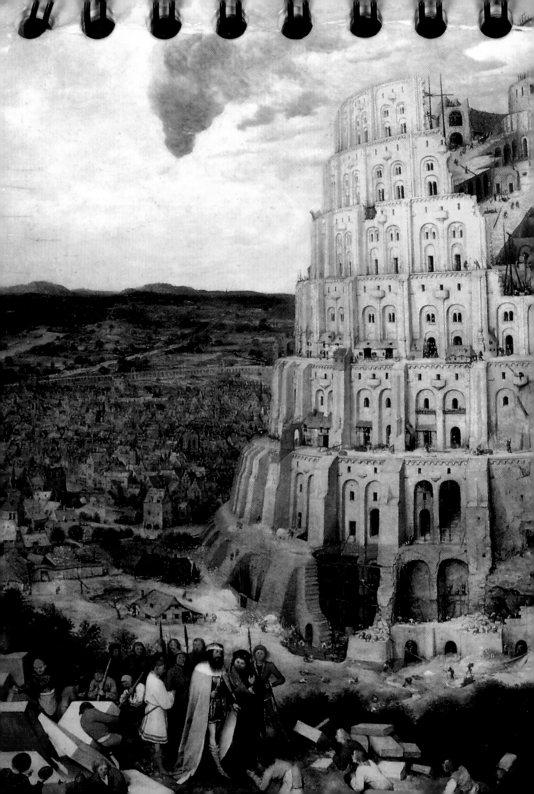

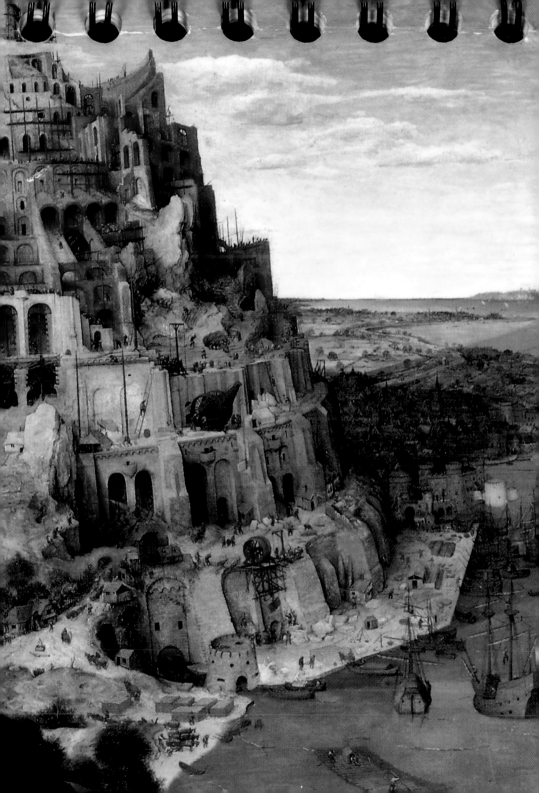

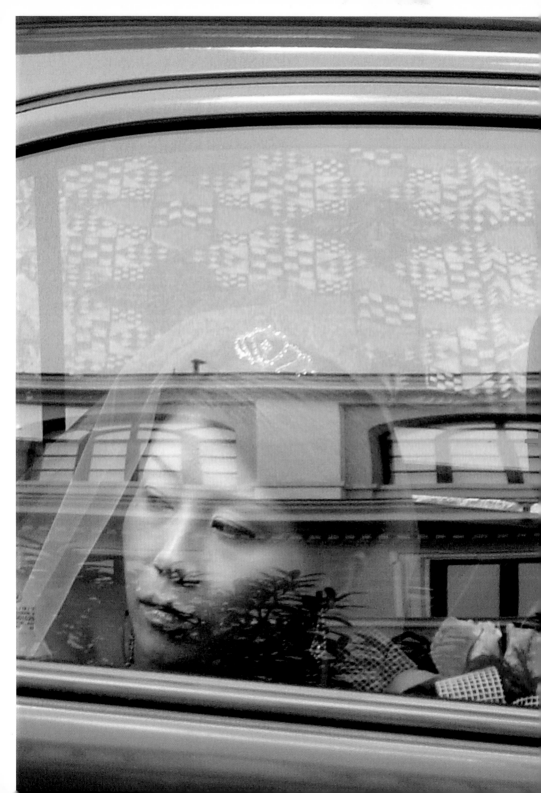

AWAKEN

IN
DREAMS

LUCID LIVES

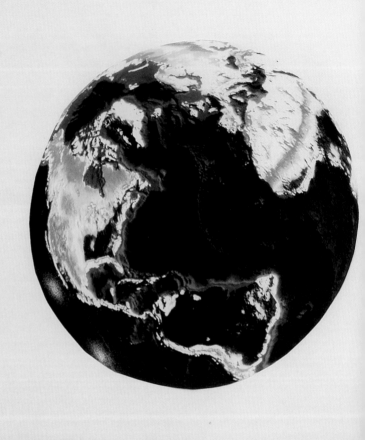

A los animales difuntos en Paz.

Reservas en el mundo entero.

y los
insectos

principio activo

19.

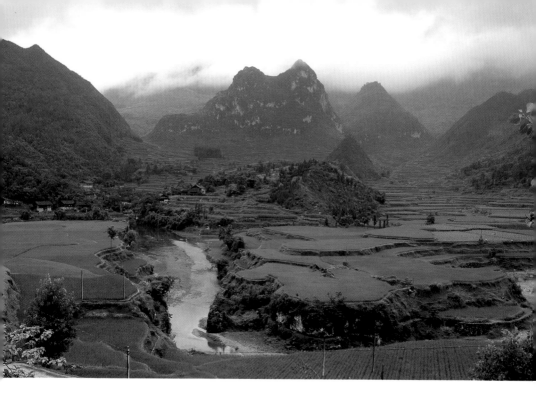

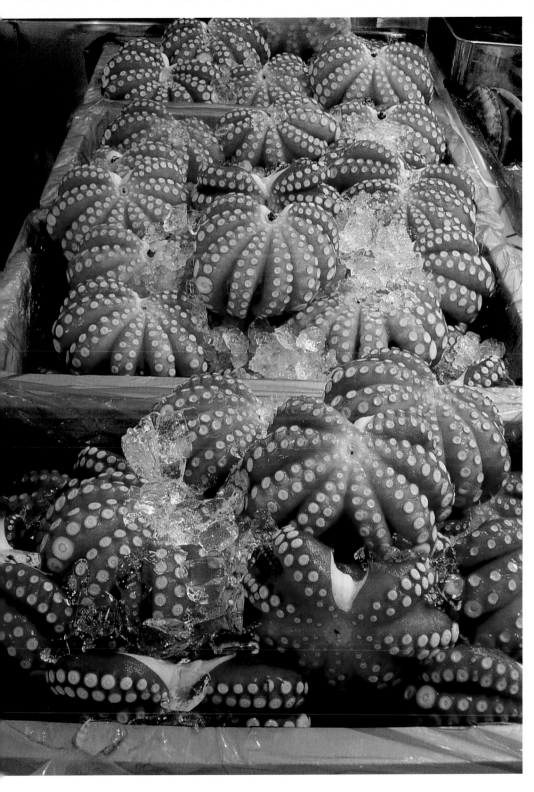

The scientific community is not interested in the truth any more as they were. Now it is the beam of essence that they are looking for. The understanding of complexity and the infinite relationships that processes and bear in their structural codes, for very especific purposes and needs most of all with market and economic motivations.

What are the implications of these material driven orientation towards points trends and routs of research and findings. Are we leaving something behind? Which were the sources of Inspiration in other times.

The art of Science.

el rojo

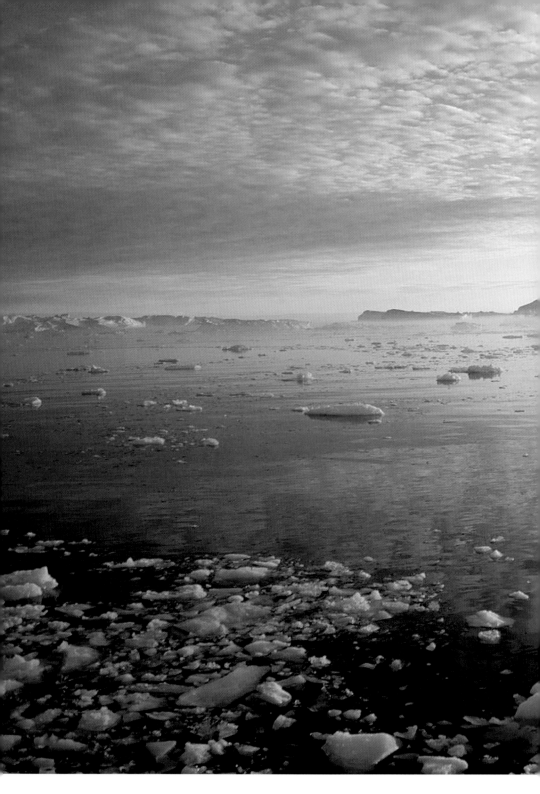

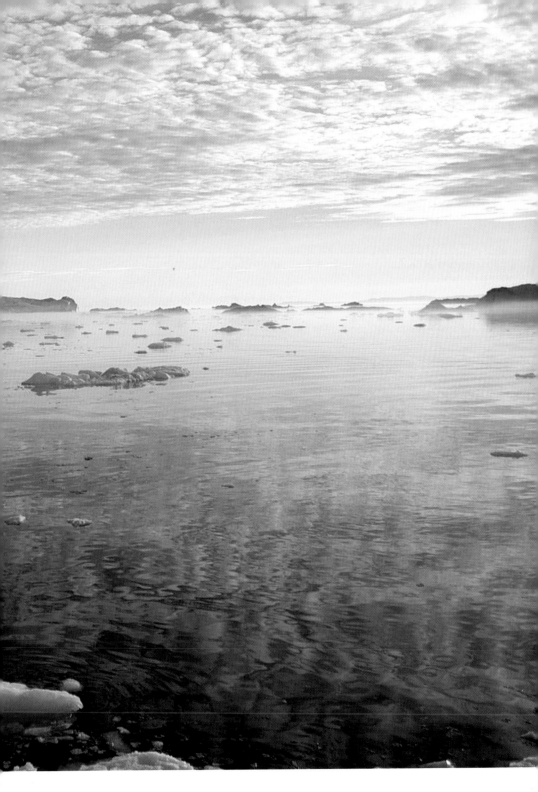

WE ARE
THE PLANET

WE ARE

THE UNIVERSE

40 VUELTAS | 40 SPINS

EDITORIAL RM
LA VACA INDEPENDIENTE

CONCEPTO, CUADERNOS, DIBUJOS Y FOTOGRAFÍAS |
CONCEPT, NOTEBOOKS, DRAWINGS, AND PHOTOGRAPHS
© CLAUDIA MADRAZO

Y POSTALES DE SU COLECCIÓN PERSONAL |
AND POSTCARDS FROM HER PERSONAL COLLECTION

COORDINACIÓN GENERAL | GENERAL COORDINATION
ISABEL GARCÉS

COORDINACIÓN | COORDINATION
LA VACA INDEPENDIENTE
ELVIA NAVARRO + GUADALUPE GONZÁLEZ

DISEÑO | DESIGN
GABRIELA VARELA + DAVID KIMURA

FOTOGRAFÍA A LOS CUADERNOS DEL AUTOR |
PHOTOGRAPHS OF THE AUTHOR'S NOTEBOOKS
JUAN ANTONIO SÁNCHEZ RULL /
TRES LABORATORIO VISUAL

PREPRENSA DIGITAL | DIGITALIZATION
EMILIOBRETON@MAC.COM

EDITADO POR | PUBLISHED BY
EDITORIAL RM + LA VACA INDEPENDIENTE

D.R. LA VACA INDEPENDIENTE, S.A. DE C.V.
CIENCIAS 40
COLONIA ESCANDÓN
MÉXICO, DF 11800
LAVACAINDEPENDIENTE@LAVACA.EDU.MX
WWW.LAVACA.EDU.MX

D.R. EDITORIAL RM, S.A DE C.V
RÍO PÁNUCO 141
COLONIA CUAUHTEMOC
MÉXICO, DF 06500
ERM990804PB2
WWW.EDITORIALRM.COM

DISTRIBUIDOR EUA | US DISTRIBUTOR
D.A.P.
DISTRIBUTED ART PUBLISHERS, INC.
155 SIXTH AVENUE 2ND FLOOR
NEW YORK, NY 10013
WWW.ARTBOOK.COM

40 VUELTAS | 40 SPINS
PRIMERA EDICIÓN 2008 | FIRST EDITION 2008

IMPRESO EN CHINA POR EVERBEST | PRINTED
IN CHINA BY EVERBEST

TIRAJE 1,000 | PRINT RUN 1,000

ISBN EDITORIAL RM 978-968-9345-03-9
ISBN LA VACA INDEPENDIENTE 978-968-7559-24-7